呂炳川

【和絃外的獨白】

c o n t e n t s 目次

生命的樂章 交纏的旋律線

靈感的律動 複調多體的篇章

創作的軌跡 層次豐富的音調

台灣音樂「師」想起

　　文建會文化資產年的眾多工作項目裡，對於為台灣資深音樂工作者寫傳的系列保存計畫，是我常年以來銘記在心，時時引以為念的。在美術方面，我們已推出「家庭美術館—前輩美術家叢書」，以圖文並茂、生動活潑的方式呈現；我想，也該有套輕鬆、自然的台灣音樂史書，能帶領青年朋友及一般愛樂者，認識我們自己的音樂家，進而認識台灣近代音樂的發展，這就是這套叢書出版的緣起。

　　我希望它不同於一般學術性的傳記書，而是以生動、親切的筆調，講述前輩音樂家的人生故事；珍貴的老照片，正是最真實的反映不同時代的人文情境。因此，這套「台灣音樂館—資深音樂家叢書」的出版意義，正是經由輕鬆自在的閱讀，使讀者沐浴於前人累積智慧中；藉著所呈現出他們在音樂上可敬表現，既可彰顯前輩們奮鬥的史實，亦可為台灣音樂文化的傳承工作，留下可資參考的史料。

　　而傳記中的主角，正以親切的言談，傳遞其生命中的寶貴經驗，給予青年學子殷切叮嚀與鼓勵。回顧台灣資深音樂工作者的生命歷程，讀者們可重回二十世紀台灣歷史的滄桑中，無論是辛酸、坎坷，或是歡樂、希望，耳畔的音樂中所散放的，是從鄉土中孕育的傳統與創新，那也是我們寄望青年朋友們，來年可接下

傳承的棒子，繼續連綿不絕的推動美麗的台灣樂章。

　　這是「台灣資深音樂工作者系列保存計畫」跨出的第一步，共遴選二十位音樂家，將其故事結集出版，往後還會持續推展。在此我要深謝各位資深音樂家或其家人接受訪問，提供珍貴資料；執筆的音樂作家們，辛勤的奔波、採集資料、密集訪談，努力筆耕；主編趙琴博士，以她長期投身台灣樂壇的音樂傳播工作經驗，在與台灣音樂家們的長期接觸後，以敏銳的音樂視野，負責認真的引領著本套專輯的成書完稿；而時報出版公司，正也是一個經驗豐富、品質精良的文化工作團隊，在大家同心協力下，共同致力於台灣音樂資產的維護與保存。「傳古意，創新藝」須有豐富紮實的歷史文化做根基，文建會一系列的出版，正是實踐「文化紮根」的艱鉅工程。尚祈讀者諸君賜正。

<div align="right">

行政院文化建設委員會主任委員　陳郁秀

</div>

認識台灣音樂家

「民族音樂研究所」是行政院文化建設委員會「國立傳統藝術中心」的派出單位，肩負著各項民族音樂的調查、蒐集、研究、保存及展示、推廣等重責；並籌劃設置國內唯一的「民族音樂資料館」，建構具台灣特色之民族音樂資料庫，以成為台灣民族音樂專業保存及國際文化交流的重鎮。

為重視民族音樂文化資產之保存與推廣，特規劃辦理「台灣資深音樂工作者系列保存計畫」，以彰顯台灣音樂文化特色。在執行方式上，特邀聘學者專家，共同研擬、訂定本計畫之主題與保存對象；更秉持著審慎嚴謹的態度，用感性、活潑、淺近流暢的文字風格來介紹每位資深音樂工作者的生命史、音樂經歷與成就貢獻等，試圖以凸顯其獨到的音樂特色，不僅能讓年輕的讀者認識台灣音樂史上之瑰寶，同時亦能達到紀實保存珍貴民族音樂資產之使命。

對於撰寫「台灣音樂館—資深音樂家叢書」的每位作者，均考慮其對被保存者生平事跡熟悉的親近度，或合宜者為優先，今邀得海內外一時之選的音樂家及相關學者分別為各資深音樂工作者執筆，易言之，本叢書之題材不僅是台灣音樂史之上選，同時各執筆者更是台灣音樂界之精英。希望藉由每一冊的呈現，能見證台灣民族音樂一路走來之點點滴滴，並為台灣音樂史上的這群貢獻者歌頌，將其辛苦所共同譜出的音符流傳予下一代，甚至散佈到國際間，以證實台灣民族音樂之美。

本計畫承蒙本會陳主任委員郁秀以其專業的觀點與涵養，提供許多寶貴的意見，使得本計畫能更紮實。在此亦要特別感謝資深音樂傳播及民族音樂學者趙琴博士擔任本系列叢書的主編，及各音樂家們的鼎力協助。更感謝時報出版公司所有參與工作者的熱心配合，使本叢書能以精緻面貌呈現在讀者諸君面前。

國立傳統藝術中心主任　柯基良

聆聽台灣的天籟

　　音樂，是人類表達情感的媒介，也是珍貴的藝術結晶。台灣音樂因歷史、政治、文化的變遷與融合，於不同階段展現了獨特的時代風格，人們藉著民俗音樂、創作歌謠等各種形式傳達生活的感觸與情思，使台灣音樂成為反映當時人心民情與社會潮流的重要指標。許多音樂家的事蹟與作品，也在這樣的發展背景下，更蘊含著藉音樂詮釋時代的深刻意義與民族特色，成為歷史的見證與縮影。

　　在資深音樂家逐漸凋零之際，時報出版公司很榮幸能夠參與文建會「國立傳統藝術中心」民族音樂研究所策劃的「台灣音樂館—資深音樂家叢書」編製及出版工作。這一年來，在陳郁秀主委、柯基良主任的督導下，我們和趙琴主編及二十位學有專精的作者密切合作，不斷交換意見，以專訪音樂家本人為優先考量，若所欲保存的音樂家已過世，也一定要採訪到其遺孀、子女、朋友及學生，來補充資料的不足。我們發揮史學家傅斯年所謂「上窮碧落下黃泉，動手動腳找資料」的精神，盡可能蒐集珍貴的影像與文獻史料，在撰文上力求簡潔明暢，編排上講究美觀大方，希望以圖文並茂、可讀性高的精彩內容呈現給讀者。

　　「台灣音樂館—資深音樂家叢書」現階段一共整理了二十位音樂家的故事，他們分別是蕭滋、張錦鴻、江文也、梁在平、陳泗治、黃友棣、蔡繼琨、戴粹倫、張昊、張彩湘、呂泉生、郭芝苑、鄧昌國、史惟亮、呂炳川、許常惠、李淑德、申學庸、蕭泰然、李泰祥。這些音樂家有一半皆已作古，有不少人旅居國外，也有的人年事已高，使得保存工作更為困難，即使如此，現在動手做也比往後再做更容易。我們很慶幸能夠及時參與這個計畫，重新整理前輩音樂家的資料，讓人深深覺得這是全民共有的文化記憶，不容抹滅；而除了記錄編纂成書，更重要的是發行推廣，才能夠使這些資深音樂工作者的美妙天籟深入民間，成為所有台灣人民的永恆珍藏。

時報出版公司總編輯
「台灣音樂館—資深音樂家叢書」計畫主持人　林馨琴

台灣音樂見證史

今天的台灣，走過近百年來中國最富足的時期，但是我們可曾記錄下音樂發展上的史實？本套叢書即是從人的角度出發，寫「人」也寫「史」，勾劃出二十世紀台灣的音樂發展。這些重要音樂工作者的生命史中，同時也記錄、保存了台灣音樂走過的篳路藍縷來時路，出版「人」的傳記，亦可使「史」不致淪喪。

這套記錄台灣二十位音樂家生命史的叢書，雖是依據史學宗旨下筆，亦即它的形式與素材，是依據那確定了的音樂家生命樂章──他的成長與趨向的種種歷史過程──而寫，卻不是一本因因相襲的史書，因為閱讀的對象設定在包括青少年在內的一般普羅大眾。這一代的年輕人，雖然在富裕中長大，卻也在亂象中生活，環境使他們少有接觸藝術，多數不曾擁有過一份「精緻」。本叢書以編年史的順序，首先選介資深者，從台灣本土音樂與文史發展的觀點切入，以感性親切的文筆，寫主人翁的生命史、專業成就與音樂觀、性格特質；並加入延伸資料與閱讀情趣的小專欄、豐富生動的圖片、活潑敘事的圖說，透過圖文並茂的版式呈現，同時整理各種音樂紀實資料，希望能吸引住讀者的目光，來取代久被西方佔領的同胞們的心靈空間。

生於西班牙的美國詩人及哲學家桑他亞那（George Santayana）曾經這樣寫過：「凡是歷史，不可能沒主見，因為主見斷定了歷史。」這套叢書的二十位音樂家兼作者們，都在音樂領域中擁有各自的一片天，現將叢書主人翁的傳記舊史，根據作者的個人觀點加以闡釋；若問這些被保存者過去曾與台灣音樂歷史有什麼關係？在研究「關係」的來龍和去脈的同時，這兒就有作者的主見展現，以他（她）的觀點告訴你台灣音樂文化的基礎及發展、創作的潮流與演奏的表現。

本叢書呈現了二十世紀台灣音樂所走過的路，是一個帶有新程序和新思想、不同於過去的新天地，這門可加運用卻尚未完全定型的音樂藝術，面向二十一世紀將如何定位？我們對音樂最高境界的追求，是否已踏入成熟期或是還在起步的徬徨中？什麼是我們對世界音樂最有創造性和影響力的貢獻？願讀者諸君能以音樂的耳朵，聆聽台灣音樂人物傳記；也用音樂的眼睛，觀察並體悟音樂歷史。閱畢全書，希望音樂工作者與有心人能共同思考，如何在前人尚未努力過的方向上，繼續拓展！

　　陳主委一向對台灣音樂深切關懷，從本叢書最初的理念，到出版的執行過程，這位把舵者始終留意並給予最大的支持；而在柯主任主持下，也召開過數不清的會議，務期使本叢書在諸位音樂委員的共同評鑑下，能以更圓滿的面貌呈現。很高興能參與本叢書的主編工作，謝謝諸位音樂家、作家的努力與配合，時報出版工作同仁豐富的專業經驗與執著的能耐。我們有過辛苦的編輯歷程，當品嚐甜果的此刻，有的卻是更多的惶恐，爲許多不夠周全處，也爲台灣音樂的奮鬥路途尚遠！棒子該是會繼續傳承下去，我們的努力也會持續，深盼讀者諸君的支持、賜正！

　　　　　　　　　「台灣音樂館—資深音樂家叢書」主編　趙琴

【主編簡介】
加州大學洛杉磯校部民族音樂學博士、舊金山加州州立大學音樂史碩士、師大音樂系聲樂學士。現任台大美育系列講座主講人、北師院兼任副教授、中華民國民族音樂學會理事、中國廣播公司「音樂風」製作・主持人。

從《祈禱小米豐收歌》談起

　　歌聲是在肅靜、虔誠、凝思的氣氛中逐漸升起的，參與的都是男性。開始的幾個音在領唱的長老們唱出之後，再經過另兩個長老的回應，以確定這個音高適合當天大家歌唱的聲調，接著其他人開始加入合音，緩緩的出現了下行堆疊和往上攀升的兩種音群。上升的是一種不斷持續性的音型；下疊的是三個音彼此銜結而又各自延續性的音層，這是布農族《祈禱小米豐收歌》（Pasibutbut）所呈現的一種奇妙的合音現象。在這整體樂音不斷的持續升高過程中（連下疊音型都是以逐漸上升的方式來進行），除了下疊音型的第一個音之外，其他各音皆盡可能的在升高的過程中，尋求、維持一種動態的合音平衡。

　　布農族人對於這個下疊音型的第一個音，因為部落的不同而有「曼達」（Manda，羅娜部落語）、「曼吉寧」（Mancinin，明德部落語）、或是「班利安」（Banlian，霧鹿部落語）等這幾種不同的稱呼。在實際的歌唱進行當中，這一個音事實上是一個主導的音；但是在功能及意義上，這一個音卻是扮演著一種打破既有合音架構，重新建立新合音系統的角色。它的出現不是為了強化既有的聲響體系，而是為了要打破既有的合音關係，在整體音程不斷上升的原則

之下，提出新的合音建構的基礎。在布農族人的觀念上，這一個音是要和所有其他的音不和諧的，它是獨立的；長老說：這就像是吃飯要配菜的道理一般。

這樣性質的一種樂音，有點類似西洋藝術音樂當中的「和絃外音」，但是它們之間似乎又存在著很不同的本質。西洋藝術音樂當中所謂的「和絃外音」，是不具有主體性意涵的，但是布農族的這個特立獨行的「外音」，卻在否定與批判的過程當中，不斷的形成向上發展及建構新的音響體系的機制，它具有主導性及開創性的地位。但是《祈禱小米豐收歌》不一定每次都能唱好，在音樂構成上本身所具有的困難度、參與歌唱者的心理狀態，以及彼此之間默契的程度，種種的困難都使得這首歌不容易被唱好，因而在成功率一半一半的機率之下，這首歌在本質上就具有了神聖、禁忌及占卜的意涵——唱得好，作物就會豐收；唱不好，作物就欠收。

布農族的《祈禱小米豐收歌》是一首非常特殊的歌，是呂炳川教授對於台灣原住民音樂研究的重點工作之一。這首歌最早是由日本音樂學者黑澤隆朝於一九四三年三月二十五日在當時台東縣鳳山郡的里壠山社（今台東縣海瑞鄉崁頂村）首次發現的，在人類文明尚未發達

之前，就能有如此的和聲音樂，的確是件不可思議的事情。黑澤於一九五二年曾將此錄音寄至聯合國教科文組織（UNESCO），受到聞名國際的音樂學者Andre Schaeffner、Curt Sachs、Yaap Kunst，及Paul Collaer等人的注目，而視之為音樂上奇異罕有的現象（呂炳川，1979：103-104）。

這種特殊的音樂結構方式，是一種不斷的「破壞」與「重建」的過程，它具有儀式性的本質與功能（明立國，1991）。但是如果下疊音型的第一音「曼達」，它的破壞性、開創性及主導性，沒有得到參與者的支持，而在共同的默契之下形成下一段和聲的基礎，那這首歌是唱不下去的，如此一來，它的過渡性儀式意義就無法形成，超越性的價值也無法呈現。

呂炳川的一生音樂歷程，充滿著許多開創性的做法，但是他的這些理念在當時的環境當中，似乎難以伸張。就布農族《祈禱小米豐收歌》歌唱理論的角度而言，他應該像是一個「創造合音的破壞性單音」，但是處在一個「時不我予」的文化環境當中，他卻被當成了一個「和絃外音」來看待，而長期的被排斥在所謂的「主流」之外。這是他個人的無奈，但更是整個時代的損失！

明立國

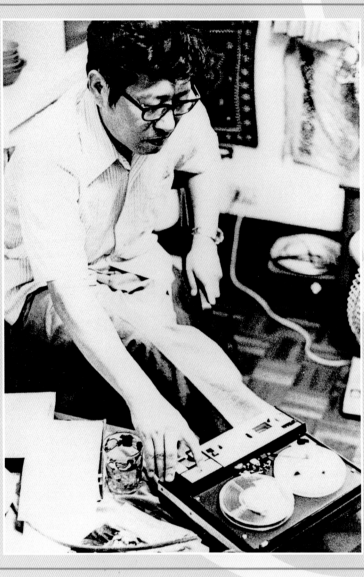

交纏的旋律線

蓄勢待發的序曲

　　如果將生活實際呈現的階段性內容與特色，當成是一種音樂風格來做對比與描寫，呂炳川的一生則可以描述成下列四種類型：

　　多才多藝的青少年時期──他在保守穩健的家族傳統中，隱含著突破性與創造性的動力；在音樂上猶如平實安靜的旋律及節奏在進行中，卻潛藏著一股深層的張力蓄勢待發。

　　留學日本時期──他對理想的執著以及積極開拓生命視野的企圖，開展了他不斷進步與超越的歷程；他以堅苦奮鬥的強韌毅力，讓生命的樂章在這段發展、轉型、突破、整合的人生過程中，音響、節奏與力度都達到了高度的張力與厚實感。

　　學成歸國之後──他從落寞、失意，到得獎之後的榮耀與尊崇，理想與現實之間，「民族音樂學」和「才能教育」像是兩條交織、纏繞、對比的旋律線，將生命做了最大的壓縮與曲張；這個樂章的音樂特性是複調多體的、諧和與衝突並立的、穩定與突破共存的、優雅與不安相隨的。

　　香港中文大學時期──他開展了一個新的學術境界，豐厚的學術涵養和成熟的治學方法，讓生命樂章的色調變得清麗雅緻、層次豐富，但是樂章結束的手法卻讓人覺得真實若幻、若有所失。

【多才多藝的青少年時期】

　　這個時期的呂炳川，可以從兩方面來瞭解他：其一是來自於他家庭傳統特質與背景的影響；其二是他個人的生命特質之所趨。由於父母及兄長敦厚沈穩的性格，使他朝向商職與公務員的工作方向，來落實生活的步調；但是從他個人的興趣看來，不論是滑翔機、攝影、音樂，以及音響的鑽研，都可以說明他具有突破現實、開拓視野、豐富生活的企圖。青少年時期的他，在許多不同的領域，都展現了多才多藝的特質。

　　呂炳川於一九二九年九月四日生於澎湖，父親呂振發、母親呂吳玉枝、哥哥呂炳耀，家裡只有兄弟兩人，他排行老么。兩歲的時候，舉家從澎湖搬到高雄，一直到三十四歲留學日本之前，他的生活圈子一直是在高雄。

　　一九三七年他進入高雄市東園公

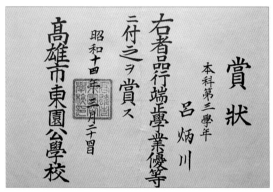

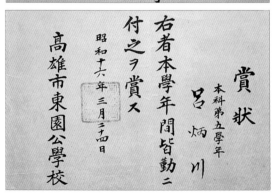

▲ 從這兩張獎狀可以得知，小學期間呂炳川在品行及學業上都有優良的表現。

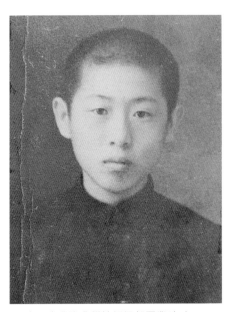

▲ 高雄商業職業學校初級部畢業時（1946年）。
▼ 高雄商業職業學校高級部畢業時（1949年）。

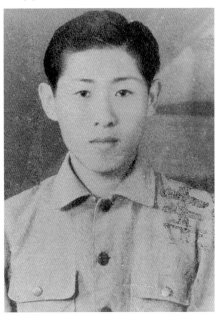

學校就讀，一九四三年四月進入台灣省立高雄商業職業學校初級部，接受了日治時代舊制的中學三年教育。一九四六年七月，光復之後，他自該校初級部畢業，九月再轉入高級部就讀。一九四九年七月，他自台灣省立高雄商業職業學校高級部畢業，同年十月進入台灣省高雄港務局工作，直到一九五七年四月才離職。之後，轉進東南水泥股份有限公司工作，一九六二年一月，因為準備出國留學，才自東南水泥股份有限公司辭職。

呂炳川從小就展現出在工藝方面的才華以及多方面的興趣，小學六年級的時候，他參加由高雄州青少年團主辦的「模型航

▼ 模型航空機競技比賽，獲得F級一等的獎狀。

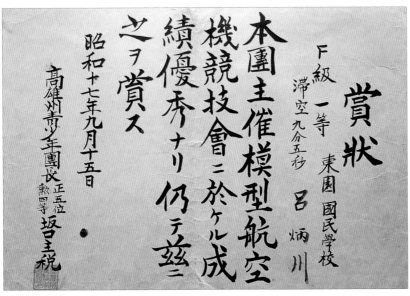

賞狀

F級 一等　東園 國民學校

滯空 九分五秒　呂 炳川

本團主催模型航空

機競技會二於ケル成

績優秀ナリ仍テ茲二

之ヲ賞ス

昭和十七年九月十五日

高雄州青少年團長正五位勳四等 坂主稅

空機競技會」，獲得F級一
等獎。大約十七、八歲的
時候，他開始和一些同好
一起學習小提琴，當時鄰
居有一位留日的黃醫生教
導呂炳川拉琴，由於樂譜
取得不易，幾乎每張都要
自己親自抄寫；此外，因
為小提琴「很吵」，為了不
至於太干擾別人，他還常
常一個人躲到防空洞裡練
習。等到學校畢業，出了

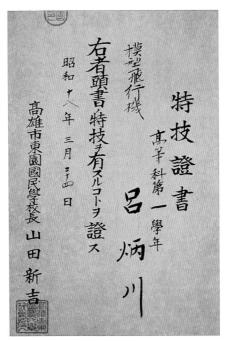

模型飛行機

特技證書

高等科第一學年

右者頭書特技ヲ有スルコトヲ證ス

昭和十八年三月三十四日

高雄市東園國民學校長 山田 新吉

呂 炳川

▲ 獲得模型飛行機的特技證書。

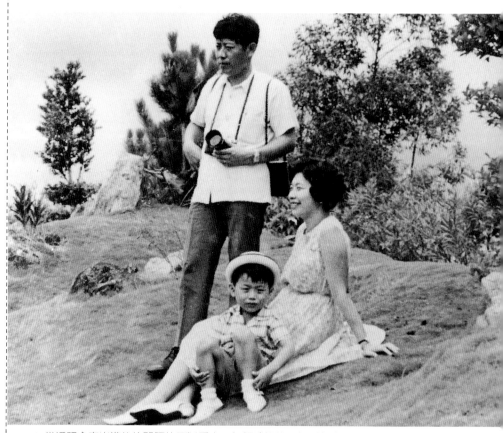

▲ 從這張全家出遊的休閒照片可以看出，年輕時候的呂炳川就喜歡攝影。

社會開始工作之後，他又對攝影發生興趣，後來甚至還開了一家照相館，顯示了他在這方面的專業程度。

【和音樂的不解之緣】

呂炳川的一生都和音樂結下不解之緣，他和他的夫人許碧月女士從相識到結婚，也都是因為音樂的關係。當時許女士參加高雄中廣公司合唱團，合唱團的指揮正是呂炳川的好朋友。

▲ 呂炳川在自己家開的照相館中留影
（1947年）。

那個時候整個高雄只有六部Hi-Fi音響，其中擁有者三位是醫生，兩位是電器行的老闆，而六人中的呂炳川只是一位音樂的愛好者而已。指揮夫婦兩人常會邀請女士到呂炳川家中聽音樂，也常會藉機安排他們兩人一起去聽音樂會，或者觀賞舞蹈及其他相關的演出。一九五七年，呂炳川還曾經利用這些Hi-Fi音響設備，在高雄的華僑戲院舉辦過一系列的唱片

▼ 呂夫人許碧月是一位賢淑達觀的女士，沒有她全力的支持和協助，呂炳川的學業和事業是無法順利進行的（1964年7月15日）。

生命的樂章

欣賞會，來推動社會的音樂風氣。因為同樣對音樂的愛好，終於促成了兩人的姻緣。

呂炳川結婚的時候已經三十歲，當時呂夫人才二十四歲。她回憶說：「結婚的時候我問他為什麼這麼晚婚，他才把計畫出國進修的事告訴我。當時他就非常用功，一心想到日本去唸書，可是家庭環境不好，出國手續也不容易辦，於是就一直拖延下來。」

一九五九年，高雄市長陳武璋成立了高雄市立交響樂團，聘請呂炳川擔任樂團正指揮，當時不論是管樂或是絃樂，人才

▲ 赴日本留學時，機場送行的場景。

▲ 赴日本留學時，在機場與友人留影。

都相當缺乏，他只好向左營的海軍軍官學校借調「槍手」；平時就在高雄市政府大禮堂練習，除了在高雄當地演出之外，還曾經到台南、台中等地舉行演奏會。當時呂炳川已經結婚，樂團一些雜務的處理，像是服裝、領帶等等，則全賴呂夫人的協助。

　　一九六二年一月，呂炳川辭去東南水泥公司以及高雄市立交響樂團指揮的工作，準備留學事宜。行前他們夫妻倆湊了一點錢，計畫到武藏野唸個三年就回台灣來，誰曉得這麼一去就是十年，當時他們還帶著兩個小孩，志宏四歲、淑芬兩歲。一九六二年十月，呂炳川進入日本私立武藏野音樂大學音樂學部樂器科就學，主修小提琴和指揮。長期以來的夢想終於實現了，也開始了他另一階段辛苦卻充實的人生旅程。

流暢主題與變奏

　　進入日本著名的音樂學府專攻小提琴與指揮後，在呂炳川的刻苦努力之下，終於順利完成大學學業。但是一顆不斷上進的心、強烈的求知慾，驅使他對另一個更為深邃與開闊的世界感到興趣，他從音樂表演的專業基礎上，開始朝向美學與比較音樂學方面的學術領域來探索。

【從表演藝術到學術研究】

　　呂炳川於一九六二年十月進入日本武藏野音樂大學之後，十一月四日曾寫了一篇文章，分上下兩次刊登在《台灣新聞報》上，標題是〈東京來鴻／呂炳川談日本音樂近況〉，其中有不少關於他個人學習情況的描述，有助於我們對他這個時期的學習與生活背景作一個瞭解：

　　十八日（1962年10月18日）正式向學校（武藏野音樂大學）報到辦理一切手續開始上課，學校位於東京都郊外，校舍美麗大方，設備齊全，內有管樂教室、絃樂教室、聲樂教室、鋼琴教室、樂器展覽室、合奏練習室、樂器保管室、圖書室、唱片欣賞室、錄音室、餐廳、個人用練習室等等大約一、二百間，每間均置鋼琴一至二架，音樂廳有三間（貝多芬廳、莫札特廳、舊廳），設備以貝多芬廳最優（這個音樂廳在日本很出

名），音響效果甚佳，在最後排部分也能清楚的聽到，能容納一千四百位（固定座位一千二百位），座位全部是沙發椅，舞台布幕使用高級絨布，上下自動式，照明燈共約一百盞，舞台（演奏台）後部安置價值連城的巨型管風琴，使人有堂皇而莊嚴的感覺。每禮拜下午，定期舉辦演奏會，免費供學生欣賞。本校校長以下教授講師，大都曾經留學德國，聘用的外籍教授，也是德籍佔大多數，教授及講師共有二百二十名，其中外籍佔十五名。學生分為兩部，短大部（三年制）及大學部（四年制），總數學生二千名。

　　本人小提琴現在就教於篠崎弘嗣教授（兼任桐朋音大教授，著名的小提琴教育家，著作很多教本）及我的保證人田中詠人教授（曾任全日本音樂比賽審查委員、藝術大學、桐朋音樂大學教授，其長子田中伸道以全校第一名畢業於巴黎音樂學院，與我國馮福珍同班），指法、弓法均被改正。指揮由教務主任推薦，受教於Hans Horner博士（曾任來比錫廣播管絃樂團指揮，聞名世界女高音卡拉斯，便是由他發掘提拔的，歷任雅典國立管絃樂團指揮，現任修士特卡而特交響樂團指揮）。我在這裡從本月起與學校的契約期間是三年。學科除了上述之外，尚有英語、德語、音樂史、音樂理論、和聲學、聽音、鋼琴、歌唱、世界史、文化史、欣賞、合奏、教育心理學、自然科學、美學等等均係必修科目，負擔很重。[1]

　　上月三十日本人榮獲校方指派參加國際藝術家中心及日義協會主辦，義大利大使館贊助的「歡迎日本交響樂團客串指揮

註1：〈東京來鴻，呂炳川談日本音樂近況（上）〉，《台灣新聞報》，1962年11月16日。

Carzo Zecchi座談會」，當日參加者均係日本一流音樂家及音樂記者，以及日本四大音樂大學（藝術大學、桐朋音樂大學、武藏野音樂大學、國立音樂大學）各指派學生兩名參加，討論指揮技術上的問題，每人踴躍質詢，交換意見討論，成功的結束，獲益匪淺。[2]

此外，他也談到戰後日本在音樂方面發展的情形，僅在東京一地就有包括：「NHK交響樂團」、「日本愛樂交響樂團」、「東京愛樂交響樂團」、「日本交響樂團」、「ABC交響樂團」等七個職業性交響樂團，這些樂團都經常性定期舉行音樂會，

▼ 留日期間，呂炳川和家人及友人的合照。前座右為呂炳川、中為許碧月、左為呂志宏（1967年4月2日）。

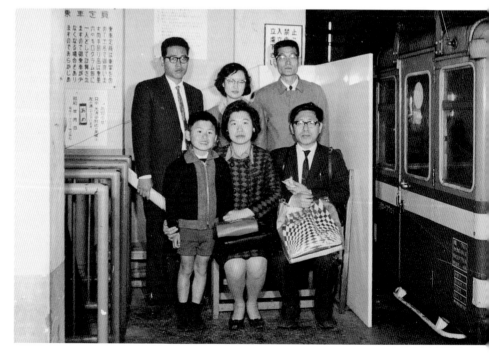

註2：〈東京來鴻，呂炳川談日本音樂近況（下）〉，《台灣新聞報》，1962年11月17日，呂炳川11月4日寄自東京。

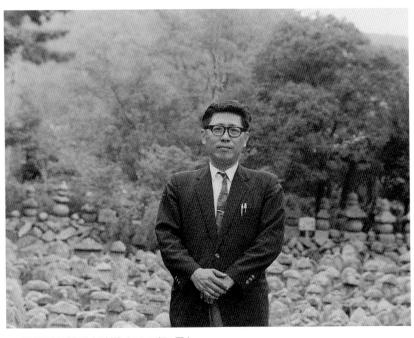

▲ 呂炳川留學日本時期（1967年8月）。

且不惜巨資聘請歐洲一流指揮家擔任常任或客串指揮；至於其他業餘的交響樂團更是不勝枚舉，甚至一些著名的大學中都設有交響樂團和合唱團。

　　雖然日本的音樂活動大都以東京為中心，但是東京以外的地區也有不少知名的職業性交響樂團，大阪地區每年四、五月間還會定期舉辦大阪國際音樂節。音樂大學散佈日本各地也有一百所左右，而且近年來參加較具權威的國際性音樂大賽，每次也都有人入選。呂炳川感觸日本雖然自明治維新之後才開始接觸外來的文化，但是在這不算長的期間內，就能有如此驚人的發展，這種進步與成就實在是不容易。

【他鄉遇貴人】

在日本武藏野音樂大學求學的那段日子，呂炳川看到日本民族音樂學家對台灣原住民音樂的深入研究成果，相形之下他覺得自己雖然身為台灣人，卻沒有真正瞭解自己的音樂，也沒有為自己的文化貢獻心力，心中汗顏不已。大學畢業後，他就決心要實際研究台灣山地的音樂。[3] 另外，他在那時候也開始接觸才能教育，他覺得自己上台容易緊張，不太適合走演奏這條路，同時又深深感覺到教育的重要，因而立定志向，朝向才能教育發展。

談起當時的情況，呂夫人說：「呂博士在武藏野音樂大學

▼ 在了解自己不適合走演奏的路之後，呂炳川開始朝向以才能教育為主的音樂教育來發展。下圖是與才能教育的創始人鈴木鎮一的合影（1967年）。

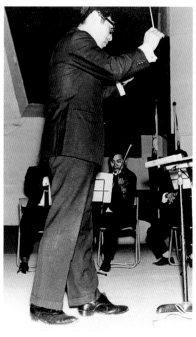

▲ 呂炳川在留日期間也攻讀指揮。

註3： 陳小凌專題報導，〈為了介紹山地藝術呂炳川借錢爬山〉，《民生報》，1978年3月10日。

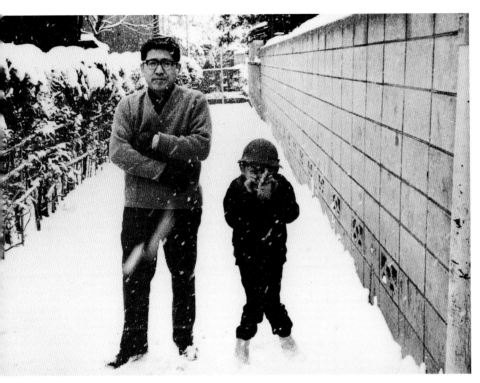

▲ 留日期間，呂炳川和幼子志宏在雪地中留影。

　　快要畢業的時候，他同時也在藝術大學修課，然後想考東京大學，沒想到這麼有名的一所大學居然被他考上。他真的非常用功，幾乎每天都看書到晚上二、三點才睡。那時候他只有專心一意的讀書，也沒有辦法到外面找工作，生活非常辛苦，幾乎連電影都不曾看過，我們家人只有盡量協助、支持他。當時我想學室內設計，可是也是因為學費太貴而只好作罷。」

　　從出國唸書開始，呂炳川為了想早日完成學業，採取了一種破釜沈舟的策略，他捨棄了半工半讀的方式，而採貸款就學的辦法來度過在日本求學的這一段艱辛的日子。當時有幾位善

心人士一直在默默的支持他、協助他度過這一個難關，一位是呂炳川的高中同學黃錦廷，他從呂炳川出國開始就一直以無息的方式借錢給他求學、做研究，而且也不限還款方式、還款日期，什麼時候有錢就什麼時候還他。為了感謝及報答他的恩情，呂炳川的第一本中文著作《呂炳川音樂論述集》，書序之前的首頁，就以「謹將本書獻給黃錦廷先生」這幾個醒目的大字，表達了對黃先生最高的感恩和謝意。

另外，在唸研究所期間，岸邊教授還介紹他認識一位日本當地華僑陳明雅先生，他也同樣以長期無息貸款的方式協助呂炳川完成這一階段的學業；其次還有一位是東南水泥公司的董事長陳江章先生，也對呂炳川關懷倍至，提供了許多財務方面的協助。呂夫人特別要求筆者在這一本有關呂炳川的傳記當中，提出他們的名字以作為永遠的懷念與感謝！

【尋找故鄉的聲音】

一九六六年三月，呂炳川自武藏野音樂大學畢業，同年四月進入東京大學大學院人文科學研究科美學專門課程就讀，主修音樂美學，兼修比較音樂。這時他也同時在東京藝術大學音樂學部聽講科主修小提琴，兼修民族音樂。這一年的七月至九月，他第一次回國進行本省傳統音樂及原住民音樂的調查工作，開始了他邁向國際性學術舞台的第一步。

「原本計畫出國三年，學成之後就要回來的，因此在完成武藏野音樂大學的學業之後，心想反正就要回台灣了，於是就

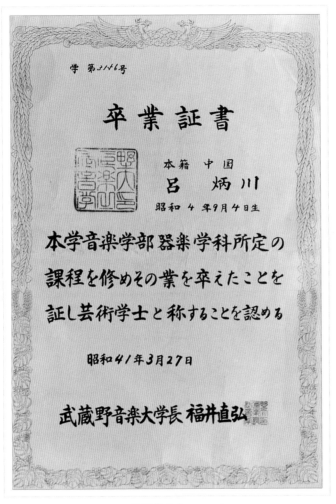

▲ 呂炳川的武藏野音樂大學畢業證書。

先把小女兒淑芬送了回來，可是沒想到這一分開就是七年，當時家庭經濟非常艱困，社會條件也差，所以一直沒辦法回台灣。雖然在這分開的七年當中，每一年呂博士都會回來做田野調查，也看看孩子，可是我一直都沒有辦法隨他一起回來，而

▲ 左起：侄兒呂志強、呂炳川的兄嫂，及呂炳川之女呂淑芬。

只能買一些孩子穿的鞋子、衣服請他帶回來，盡一點做母親的心意。」談到這段為了求學而忍受親子分離之苦的日子，呂夫人還是不禁浮現出一種無奈與傷感之情。

一九六七年，呂炳川自東京大學大學院人文科學研究科美學專門課程，轉入比較文學比較文化專門課程之碩士課程，主修比較音樂，兼修音樂美學、音樂史。同年七月至九月，承美國亞洲協會之經費補助，他第二次回國調查本省傳統音樂及原

▲ 研究所時期，呂炳川開始從事台灣原住民音樂的調查工作，當時山地交通非常
　不便，有些地方還需要靠轎子來運送。

▲ 呂炳川攻讀碩士期間，鄒族特富野社的受訪者。左起：汪益義、陳宗仁、石耀昌、
　湯保福。他們至今都仍健在，並且是部落重要的大長老。

住民音樂。一九六八年三月，他自東京藝術大學音樂學部聽講科肄業；次年三月，他修完東京大學大學院人文科學研究科比較文學比較文化的專門課程，獲得文學碩士學位。他經常談起在這一段熱切求知的過程中，美學與民族音樂學的教授們熟練的多國語言能力以及淵博浩瀚的知識領域，其實常令他是既嚮往又怯步的。

一九六九年四月，呂炳川受小泉文夫（Fumio Koizumi）及岸邊成雄（Shigeo Kishibe）的影響，開始攻讀東京大學大學院人文科學研究科比較文學比較文化專門課程之博士課程，並且跟隨岸邊教授修習比較音樂學，同時也在日本聲專音樂專科

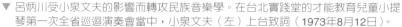

▼ 呂炳川受小泉文夫的影響而轉攻民族音樂學。在台北實踐堂的才能教育兒童小提琴第一次全省巡迴演奏會當中，小泉文夫（左）上台致詞（1973年8月12日）。

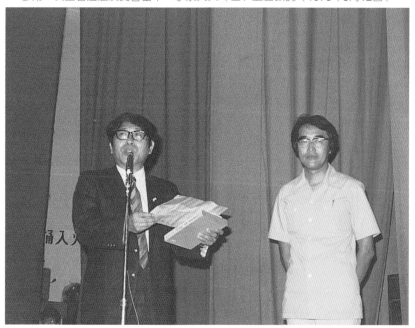

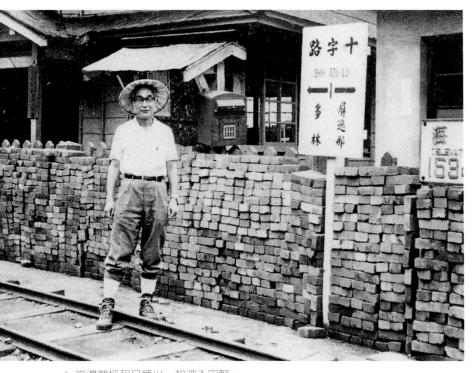

▲ 岸邊教授和呂炳川一起深入田野。

學校及昭和音樂大學擔任講師，教授比較音樂學、音樂美學及音樂史，一直到一九七一年四月爲止。

　　一九六九年三月至十月，他受日本造型美術協會的資助，第三次回國調查本省傳統音樂及原住民音樂。一九七○年四月，他第四次回國調查，同年八月，他第五次回國做田野工作，同時受聘於當時的中國文化學院爲兼任副教授，擔任小提琴個別教授及樂器學、比較音樂、音樂欣賞及音樂概論的課程，開始了他學成歸國之後的工作生涯。

　　回國工作兩年之後，呂炳川終於在一九七二年三月，以

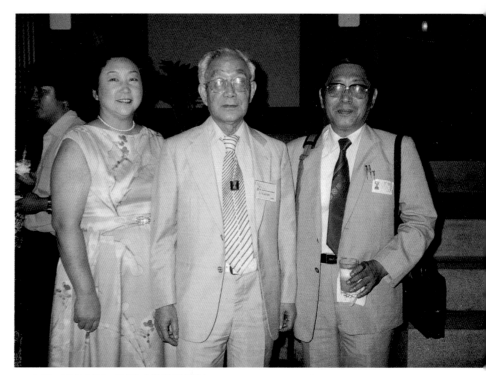

▲ 左起：三谷陽子、岸邊成雄與呂炳川。

《台灣土著族音樂的考察》的論文，獲得了日本東京大學的文學博士學位。岸邊成雄教授說：

　　我從一九三三到一九七三年退休期間，一直在東京大學人文科學研究院教授比較音樂學，二十年來，有志於比較音樂學而接受入學測驗者，大約有二十人左右，可能是考試標準太過嚴格的緣故，僅有兩人得以入學，後來這兩人都分別取得了博士學位，一個是一九七二年的三谷陽子博士，一個是一九七三年的呂炳川博士。日本自戰後改成新制的大學制度以來，以音樂學取得博士學位的，可說以此二人為最早。三谷陽子的博士

生命的樂章

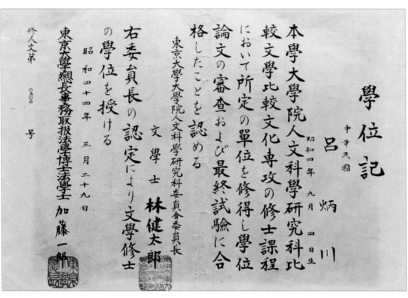

▲ 呂炳川的碩士證書。

論文是東亞琴箏類的比較
音樂學研究，而呂炳川博
士的論文則是台灣高山族
音樂的比較音樂學研究。
呂博士的碩士課程修了兩
年，博士課程修了三年，
能夠在短短的五年內取得
博士學位，實為罕見，而
他又是以外國人的身份得
到博士學位，更屬難得。[4]

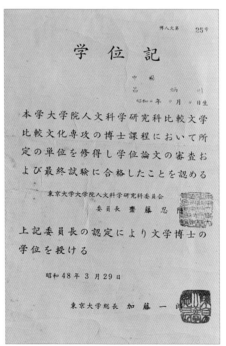

▲ 呂炳川的博士證書。

註4：1982年岸邊成雄為
　　 呂炳川《台灣土著
　　 族音樂》所寫的
　　 〈序言〉。

紛亂的開展部

　　呂炳川學成歸國的那時期，正值台灣本土運動（復振運動）萌芽發展的階段，以民族音樂學的特質而言，正是大有可為才是，不過事實卻正好相反，他甚至連一個專任教職都謀不到。沿襲著社會大眾對音樂既有的刻板觀念，他只能順應潮流從表演和演奏來著手，才得以找到一點立足之地。

　　他以幼兒才能教育來推展人文理念，並且讓他的生活逐漸能穩定下來，然後在這個基礎上再來從事學術的調查研究工作。因此，這個時期的呂炳川，生活型態呈現出兩種不同的風格路線，像是兩條對位形式的旋律線，在時不我予的現實環境中，彼此對應、交織進行著。

【時不我予的現實】

　　一九七〇年，呂炳川應當時中國文化學院（現今文化大學）莊本立教授之邀，返國任教。「當時文化大學的莊本立教授到日本找岸邊教授，答應給予呂博士副教授的工作，並且還有宿舍可住，但是等到我們回來之後，事實卻不是這麼回事。」呂夫人談到當時的情形，心中還是有著幾許的悵然。因為沒有一個穩定的工作，他們在台北也不是辦法，於是就回高雄老家開音樂教室。

當時呂炳川在日本準備要回國的時候，另有一個工作機會在等待著，那是美國哥倫比亞大學要岸邊教授推薦一位四十五歲以內獲有博士學位的學者，邊教書邊做研究。岸邊教授徵詢呂炳川的意見，但是呂炳川還是決定放棄這一個機會，回來台灣服務，因為他覺得父母親年紀都大了，自己應該多盡一點孝道。回到台灣半年之後，呂炳川接到另一個通知，是日本方面要他決定有關是否要歸化的問題，但他同樣也是毅然決然的放棄了。後來接到了中國文化學院的聘書，雖然只是兼任，但呂炳川還是決定去任教，於是全家又搬到台北。

「在日本十年，快要回國之前，我們把高雄的房子賣了，這是因為在日本唸書的時候，為了專心於學業，都是靠借貸來過日子，學費可以用獎學金來支付，但是日常生活的費用就需要另外再張羅。呂博士的高中同學黃錦廷先生，長期以來一直都無息的借錢給他；在研究所唸書的期間，岸邊教授介紹了一位華僑陳明雅先生，從碩士一直到博士畢業，也是無息的借錢給他，直到有能力攤還為止。回國之前賣房子就是為了要還這些債務。」呂夫人有點無奈的說：「房子賣了，回來真有一種無家可歸的感覺！」

【才能教育和民族音樂學的對位】

由於沒有一個固定的教職工作，回國之後的呂炳川，將工作重心朝向「才能教育」這方面來發展。「他很不願意讓岸邊教授知道他開幼稚園這件事，雖然研究工作在他心目中還是排

第一，但是迫於現實的壓力，還是必須要有一個營生的方式，這也是不得已的事。」呂夫人說出當時他們對所處環境的一種無奈。一九七一年一月，呂炳川在高雄創辦了中華民國才能教育兒童絃樂團，開始訓練幼兒小提琴及一般科目的才能教育課程，從此開啓了台灣才能教育的第一頁。

從一九七〇年回國以後，呂炳川在台灣的工作呈現了多樣複雜又紛亂的樣態。一九七一年一月，他在高雄開啓了才能教

▼ 於台北市實踐堂開始第一次才能教育兒童全省巡迴演奏會（1973年8月12日）。

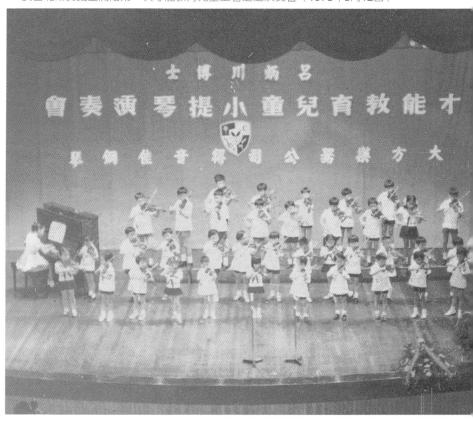

育在台灣發展的序幕；同年八月到一九七四年七月，受聘於東海大學音樂系的民族音樂研究室擔任研究委員；一九七一年九月，在高雄成立「愛樂室內樂團」；同年十一月受聘為中華學術院的中華音樂影劇協會研究士；一九七二年三月，自日本東京大學大學院人文科學研究科畢業，獲得文學博士學位。

　　一九七三年一月，呂炳川在台北與林二、邱慶彰共同成立「中華才能教育中心」，同年二月又在台南市神學院創辦了才能教育兒童絃樂團；一九七五年四月至七月，受聘為國立藝專音樂科兼任副教授，教授比較音樂學；一九七六年八月至一九七八年一月，再度受聘為國立藝專音樂科兼任副教授，教授音樂美學；一九七七年，榮獲日本藝術祭大獎；一九七八年八月至一九八〇年七月，接掌實踐專科學校音樂科專任教授兼主任。

　　從一九七〇年到一九七八年，整整八年的時間，呂炳川都沒有一個與民族音樂學有關的專任工作，這包括了大專院校裡的教學職位和中央研究院等相關機構裡的研究工作，縱使獲得了博士學位亦然，這個事實呈現了台灣這段時期學院系統的封閉性以及呂炳川個人的超越性。但耐人尋味的是，這時期由史惟亮、李哲洋、許常惠等人所從事的民歌採集運動，卻在如火如荼的進行著；而留美音樂學者韓國鐄所著的《音樂的中國》一書，也早在一九七二年七月由志文出版社出版；此外在史惟亮的促使之下，由沈信一所翻譯的美國著名民族音樂學家奈特爾（Bruno Nettl）所著《民族音樂學的理論與方法》（*Theory and Method in Ethnomusicology*）一書，也由書評書目出版社在

▲ 李哲洋是一位博學多聞的學者，身旁為其幼女（1981年）。

一九七六年七月出版。

中央研究院民族學研究所則早從一九五六年開始，就有一些關於阿美族音樂的研究進行著，[1] 鄉土文學運動、現代民歌運動等復振運動也在這時期熱烈的展開；關於呂炳川個人的研究報導，報章媒體上也出現不少，但奇怪的是台灣的學術界似乎沒有他的立足之地。他常常批判台灣音樂界只重表演不重研究，但是他也經常自責，認為自己是不懂得交際應酬才導致這種結果。

這段時期，許多媒體對於他的學術成就及艱苦處境都曾為文特別報導及探討。一九七七年四月二十九日的《中華日

註1：李卉，〈台灣及東南亞各地土著民族的口琴比較研究〉，1956年；凌曼立，〈台灣阿美族的樂器〉，1961年；李亦園等，《馬太安阿美族的物質文化》，1962年。

報》，以〈獻身研究民族音樂／呂炳川心願何其多／歸國五年貢獻難以計數〉的標題來介紹他的研究工作。一九七八年一月八日的《新生報》，賀聖斬在〈與呂炳川博士一夕談〉一文當中談到：「呂炳川一次次地在國外得藝術及音樂大獎，而在國內卻一直默默無名地從事研究及教學工作，直到最近，呂博士接掌實踐家專音樂科主任之職，準備大刀闊斧地整頓該科的師資，以便提高學生的素質，才引起了社會大眾對這位民族音樂學者的注目。」[2]

　　一九七八年的光復節，《大華晚報》更以整整兩版的巨大篇幅，來刊出他的〈民族音樂在台灣〉這篇有關漢民族音樂的研究文章。

▼ 呂炳川任職實踐家專音樂科主任時的畢業班巡迴演出。

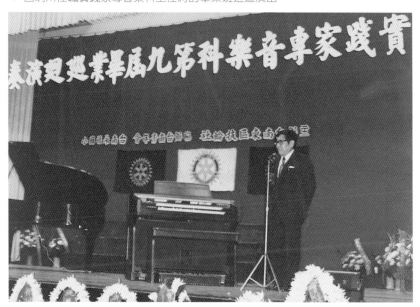

註2： 賀聖斬，〈與呂炳川博士一夕談〉，《新生報》，1978年1月8日。

【遲來的榮耀】

　　但無論如何，呂炳川回國以後的這八年時間，他的學術專業一直是無法在台灣施展，他無法在學院當中持續的培養學生，也無法在學術機構中促進跨學界的整合與互動（因為民族音樂學本身就具有跨學科的特性），雖然他個人的努力不斷，但是學術環境卻未能給予他應得的回饋，對於台灣社會而言，這毋寧是一件極大的損失。一直要到一九七七年，他榮獲日本文部省的藝術祭大獎之後，這種情況才開始逐漸出現轉機。

　　岸邊教授對於呂炳川的這種遭遇，也曾經為文慨嘆：「當他學成歸國之後，不知是什麼緣故，竟無法謀得一份教職，不得已乃開班教授小提琴，以期儘速償還債務。雖然如此，可是呂博士的研究精神絲毫沒有衰減，他不停地深入山野海隅，在博士論文中尚未提及到的村落，他仍馬不停蹄地繼續訪查，大有非查訪完幾百個村落以利桌上工作（Desk Work）不可之氣勢。」[3]

　　獲得日本一年一度的藝術祭大獎，對於呂炳川來說是重要的一個轉捩點，這不只是因為媒體大量的報導，讓他有了很高的知名度，更重要的是使得他在以表演為重的音樂界、文化界當中，因為這項跨領域的成就而有了一席重要而特殊的地位。他是有史以來第二位獲此大獎的外國人（第一位是匈牙利人），此一大獎在這之前因為水準不夠已經從缺三年。在當時評審的過程中，先要經過評審委員的初審通過，再經由日本政府聘請五位學術界的權威擔任決審。一九七七年，五位決審委

註3：岸邊成雄，〈序言〉，《台灣土著族音樂》（呂炳川著），1982年。

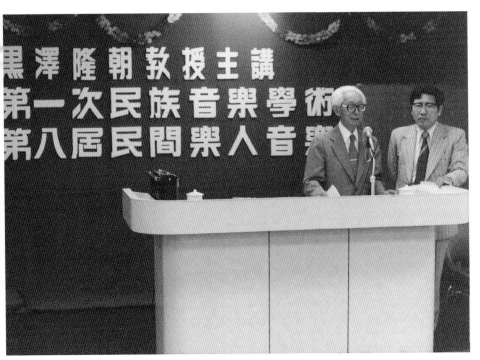

▲ 黑澤隆朝是第一位對台灣原住民音樂做全面性調查的音樂學者，但呂炳川則有更進一步的成就。左起：黑澤隆朝、呂炳川。

員的評審長為吉川英士，他與呂炳川的指導教授岸邊成雄是學術界的勁敵，他竭力推介黑澤隆朝，但最後卻是呂炳川奪得大獎，黑澤隆朝僅得優等獎。日本政府及學術界對於呂炳川成就的肯定更勝於黑澤隆朝，這件事對他而言，可以說是一生最大的鼓舞與榮耀。

　　一九七八年一月四日，《聯合報》記者劉曉梅在〈樂壇，高水準演出／旋律，縈繞在耳際〉的這篇報導中，談到了國內音樂界的動態，她認為：「中國樂壇一直和國際樂壇有著差距和隔閡，一些外國音樂家應邀來演奏，頂多使愛好音樂者一飽

▲ 呂炳川榮獲的日本文部省藝術祭大獎（1977年）。

耳福，激不起多少迴響。然而，回國演奏的是中國人，聽眾在感受上，便能引起親切的共鳴，燃起更多的興趣和信心。」她對太平洋基金會在一九七七年邀請了大提琴家馬友友、小提琴家張萬鈞、鋼琴家李淵輝，以及由郭美貞指揮市立交響樂團，由楊小佩、王青雲擔任鋼琴伴奏的幾場水準頗高的音樂會，給予了正面的肯定與鼓勵。她說：「太平洋基金會在未來的日子裡，如果能有系統的安排海外傑出的中國音樂家回國演奏，這除了可以刺激國內的樂壇之外，更重要的是讓血濃於水的感情，滲入我們的音樂意識內。」

　　此外，她還用了〈探史惟亮早逝／悲孫少茹才華長埋〉為標題，回顧了在一九七七年二月十四日過世的史惟亮、五月二日因心臟病過世的俞大綱、以及十二月八日病逝的女高音孫少茹。文中也提到當時蔣經國院長在施政報告中指出，今後十二項建設最後一項就是：建立每一縣市的文化中心（包括圖書館、博物館、音樂廳），將使得一九七七年十分蓬勃的民俗音樂，有了較樂觀的前途。

　　在〈民俗音樂・逐漸受重視／樂舞合一・步出新方向〉標題中，她談到了當時的一些重要音樂社會現象：「『現代民歌』從去年（1977年）十二月間在國父紀念館的一場成功的演唱會看來，它和『民間樂人音樂會』正好有微妙的相反情況，一個近乎窮途末路，一個是方興未艾」。

她指出：「十二月十二日台北市警察局卻開會決定，全面取締附設歌手演唱的餐廳、咖啡室。現代民歌的歌手，大都以餐廳、咖啡廳的演唱收入，作為維持生活、創作新歌的費用。同時，民歌也因此由『點』而『面』的普遍讓人瞭解它、喜歡它。因此，這道命令對現代民歌究竟有多大的影響，在新的一年（1978年）便能清楚的看出來。」

　　在舞蹈方面，她談到一九七七年

▼ 獲得藝術祭大獎的唱片《台灣原住民（高砂族）音樂》。

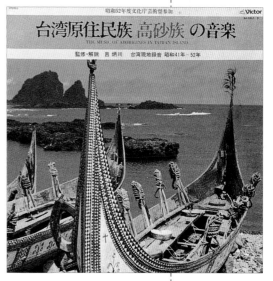

冬季「雲門舞集」的公演——《金縷鞋》、《飛天》、《桃花開》、《孤兒行》等幾首專為舞作而編的新曲,是國內舞蹈及音樂發展上的一個重要現象,舞蹈與音樂相互刺激,由舞者來表達音樂的語言,朝著音樂、舞蹈合作的方向走去,樂壇人士認為這是很好的方向。

在音樂教育方面,她報導了監委劉耀西在監察院年終總檢討會議中,提出設立音樂院的問題,這使得這件談了十幾年的事,又在樂壇引起激盪。因為自從音樂資賦優異兒童出國深造辦法取消後,以台北市來說,取代的辦法是在福星國校設音樂班,這些小學「天才兒童」到國中年齡,就進入南門國中音樂班。可是這些受特殊音樂教育的學童,目前的教學師資已是大

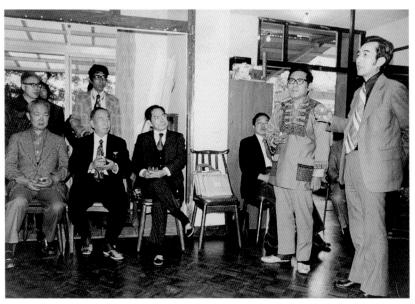

▲ 呂炳川榮獲日本藝術祭大獎之後，在台北市和平東路的宅第中舉行酒會慶祝。右立者為許常惠、右二立者為呂炳川、左前坐者為呂泉生、中坐者為林東淯、其後立者為李哲洋、右坐者為陳奇祿。

專教授，將來他們的程度到了一個國內水準的頂點，究竟要怎麼再進步下去，這是一個很大的問題。

最後，她報導了呂炳川在一九七七年十二月十二日獲得日本藝術祭大獎的事。她說：「這件事，表面看是一位音樂學者，以山地音樂的唱片和論文，獲得日本樂壇的重視，事實上，在呂炳川未獲獎前，一直被公認的權威是日本的黑澤隆朝，呂炳川的研究，經比較後勝過黑澤氏，呂炳川獲獎的意義，就更重大了。」

一九七九年九月，時報出版公司出版了呂炳川在台灣第一本公開上市的著作《呂炳川音樂論述集》，他在自序當中特別

談到：

　　這本論述集是筆者多年研究的部份精要，「台灣土著族音樂」是我的專長，希望以後也能出一套專書。回想要踏上「民族音樂」這條路時，有人勸誡我，雖然十餘年的田野工作及桌上研究，幾乎使我傾家蕩產，幾乎使我沮喪折志，然而音樂所賦與的使命感，卻使我毅然地踏下更堅定的步伐。

　　一九八二年九月，百科文化事業股份有限公司出版了譯自日本藝術祭大獎唱片解說的《台灣土著族音樂》一書，長期以來媒體對他的質疑和批判：「為什麼呂炳川的著作都是在國外出版？」自此才不再有人提及。一掃過去的陰影，他開始有步驟的進行寫作計畫。

　　基於台灣音樂學術風氣的不彰，呂炳川回國以來，除了個人持續的研究調查工作之外，根據他在日本的經驗，營造整個良好的文化生態環境，還是需要有一個相關的學術團體來做統籌、規劃等方面的工作，較為理想。於是在一九七七年榮獲日本藝術祭大獎之後，他便更為積極的與一些志同道合的朋友商討成立學會的事宜，其中包括李哲洋、李安和、林連祥、林二、邱慶彰等人；實際的工作當時則落在筆者身上，從章程的撰寫

◀時報出版公司出版了呂炳川在台灣第一本公開上市的著作《呂炳川音樂論述集》。

▶ 譯自日本藝術祭大獎唱片解說的《台灣土著族音樂》，是呂炳川著作當中受人引用最多的一本書。

到申請立案完成，都在大家討論之後由筆者去執行。

終於在一九七九年五月二十四日，奉內政部台內字第三七一一號函核准成立「比較音樂學會」，六月八日舉行發起人暨第一次籌備會議，並於七月十二日上午九時假實踐家政經濟專科學校行政大樓會議室舉行成立大會，由該校謝孟雄校長任首屆理事長，呂炳川為總幹事。[4] 當時為了使學會的成立更具有歷史意義，還特地將時間訂在亞洲音樂會議的舉行期間，並邀請岸邊成雄教授親臨致詞，為大會添加了許多的光彩。

▼ 比較音樂學會每年定期舉行的年會，都會邀請相關學術領域的學者與會，圖為中研院民族所石磊教授於會中報告。

中華民國比較音樂學會第三次年

註4： 學會當初以「中華民國民族音樂學會」的名稱向內政部社會司提出申請，但官方基於政治考量，認為「民族音樂」一詞與大陸所用詞彙類似，建議以「比較音樂」之名立案。因此，在中文名稱上，比較音樂學會雖然還是使用學術發展上這個舊有的名詞，但英文則用 The Society for Ethnomusicology 這個較新的語彙。

【才能教育的空前成就】

　　呂炳川回國之後，雖然學術研究及教學工作一直不順遂，但是在小提琴教學、樂團演出及才能教育方面，他卻顯得異常的忙碌。一九七一年九月，他在高雄成立「愛樂室內樂團」，一九七二年十二月二日晚間七時半在高雄市大同國小大禮堂，「愛樂室內樂團」舉行首次公演，由呂炳川指揮演出韓德爾（Handel, 1685-1759）的歌劇《阿路基納》序曲和舞曲、莫札特（Wolfgang Mozart, 1756-1791）的《D大調嬉遊曲》、韋瓦第（Antonio Vivaldi, 1678-1741）的《吉他和絃樂協奏曲》、以及布瑞頓（Benjamin Britten, 1913-1976）的《單純交響曲》，當時還採售票演出，票價一律十元。[5]

　　在才能教育方面，由於呂炳川有計畫的在台灣北、中、南三區來推動，而開創了一個劃時代的局面。由於小提琴教學在才能教育當中扮演了一個很重要的角色，因此許多媒體都把他視為是「音樂教育家」或是「音樂家」。例如，一九七一年十一月二十四日，第十二卷第二十一期的《愛河週刊》，即以〈劃時代之教育——本省創辦幼兒才能教育研究中心／音樂教育家呂炳川博士主持／段盛振前社長榮任董事長／發起人吳甲一社友榮任秘書〉的標題來介紹才能教育。一九七二年十月五日，《台灣新聞報》則以〈音樂教育家的信念——介紹呂炳川博士的構想〉標題，刊出由劉星所寫的一篇有關呂炳川從事才能教育理念及作法的文章。

　　一九七二年十一月十八日及十九日兩天，《台灣新聞報》

及《聯合報》分別刊登了呂炳川接受中視「時兆之聲」節目訪問的消息：「明天下午的中視『時兆之聲』，將以『愛的教育』為題，介紹本省音樂天才兒童的搖籃『中華民國兒童才能教育研究中心』，在節目中，音樂教育家呂炳川與幾位接受了才能教育的小朋友都將出現，他們將接受訪問，暢談才能教育的心得，並表演他們的琴藝。」[6]

「那段時間，每星期要從台北到台南教小提琴、練合奏課，通常晚上搭十點半有臥舖的夜車到台南，早上五點半左右抵達，但是一大早教室門還沒開，他就到附近繞一繞，吃些早點，等到負責開門的歐巴桑來了之後，才進到教室去休息一下，然後開始一天的教學工作，一直教到晚間才搭車趕到高雄。那時在高雄的吳醫師那兒租了一間教室，那間教室規模比較大，也訓練了三個助教，同樣也是一直教到晚上才搭夜車趕

▼ 愛樂室內樂團的演奏會。

註5：《台灣新聞報》，1972年11月30日。

註6：《聯合報》，1972年11月18日。

回台北。

　　隔天是禮拜天，大約早上六點多到台北，然後又開始小提琴合奏課，他就這樣每週固定往返的做這些辛苦的工作。後來有一天，他忽然發現身體不對了，到了醫院去檢查才知道是高血壓。有一回在台南，一位醫生替他打了針，結果回到高雄之後就昏倒，從那以後身體狀況就一直不好。後來基於身體的考

▼ 回國後呂炳川在學術方面的工作一直不順遂，但在才能教育方面卻有著很好發展，下圖是在台中中興堂的巡迴公演（1975年2月20日）。

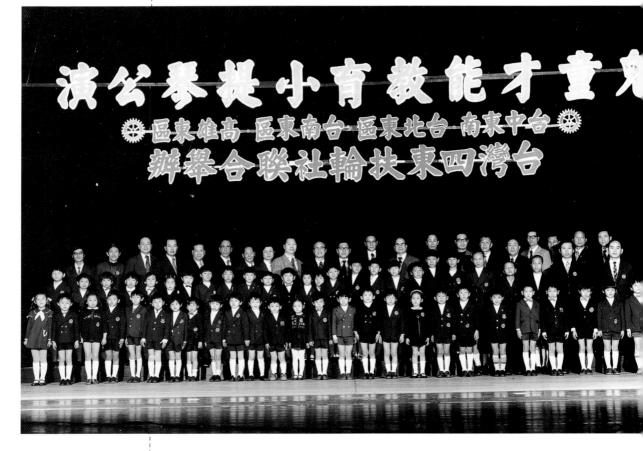

量，才把台南的課程結束，高雄部分也慢慢的結束。」呂夫人談到當時他那段辛苦奔波的日子，心中還是感到不忍。

從新聞出現的頻率，可以看出呂炳川在才能教育方面的教學活動，的確是要比民族音樂學的研究工作有著更高的曝光機會。新聞媒體以各種不同的版面及內容，持續的進行專訪及新聞性的報導，直至一九八○年九月一日，呂炳川赴香港中文大學任教，有關才能教育的工作由呂夫人繼續穩定的經營，但相關的活動消息報導則明顯的減少。相關報導如下：

才能教育相關活動新聞報導

時間	媒體	報導內容
1971年11月8日	《台灣新聞報》	〈應以音樂美術藝事，激發兒童潛在才能／呂炳川教授籲盼教師家長，以愛心來培養人格教育〉
1972年12月26日	《台灣時報》	〈人之初，性本善，稟賦都不壞／小幼苗，苗長快，孺子真可教／音樂家的構想／零歲開始的教育／引起外國人重視〉
1973年1月15日	《聯合報》	〈小小年紀能演奏協奏曲嗎？怎樣教幼兒學習提琴〉
	《中華日報》	〈啓發兒童潛在能力的中華才能教育中心成立了〉
1973年2月24日	《台灣時報》	〈音樂家呂炳川／組才能教育兒童絃樂團〉
1973年3月2日	《中央日報》	〈呂炳川為兒童音樂才能教育紮根〉
1973年4月13日	《聯合報》	〈何謂才能教育？〉
1973年8月4日	《台灣新聞報》	〈才能教育演奏會／聲調優美獲好評／南區獅子會昨頒獎呂炳川〉

生命的樂章

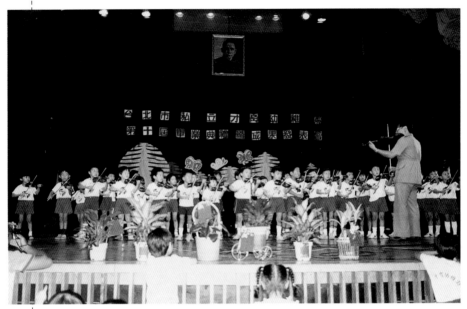

▲ 呂炳川有專業而精湛的小提琴演奏能力，這是在才育幼稚園畢業典禮和成果發表會上，他和小朋友一起演奏的情形（1985年7月）。

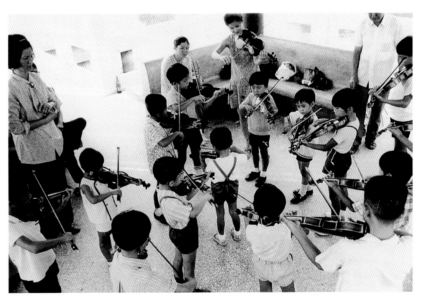

▲ 才能教育小提琴課程上課一景。

1973年8月13日	《中央日報》	〈小孩拉小提琴／儼然像演奏家／呂炳川舉行學生演奏會／為兒童才能教育作驗證〉
	《新生報》	〈利用特殊教學方法／訓練幼童學習音樂／才能中心表演成果〉
1973年9月12日	《台灣時報》《台灣新聞報》《聯合報》	〈推動幼兒才能教育／已經開始萌芽／呂炳川博士默默地實現他的理想〉
1973年9月17日	《聯合報》	〈高市才能教育中心／兒童絃樂團招新生〉
1973年1月31日-2月10日	《中國時報》《聯合報》《台灣新聞報》《中央日報》《中國晚報》《中華日報》《新生報》《大華晚報》《民族晚報》《國語日報》	才能教育兒童絃樂團第二次巡迴演出：〈六十位小朋友／巡迴演奏提琴〉
1975年2月10-22日	《聯合報》《台灣時報》《中華日報》《台灣新聞報》《China Post》《中國時報》《中華日報》《民聲日報》《青年戰士報》	〈北中南高四個扶輪社聯合舉辦兒童才能教育演奏會／十六日在高演出免費招待各界〉〈證明幼兒都可以成為神童／六十餘位小提琴家／月中將赴各地演奏〉
1976年3月27日	《國語日報》	〈世界才能兒童音樂會將在東京舉行／我兒童絃樂團準備參加〉
1976年4月14日	《青年戰士報》《中華日報》《中央日報》	〈促使德智體群平衡發展／「才能教育」幼兒學校昨日慶祝成立週年〉〈洪通之風〉
1976年7月17-20日	《台灣新聞報》《中央日報》《新生報》	在高雄及台北的表演活動：〈兒童音樂會及體能表演今晚在中山堂推出〉

1976年7月17-20日	《大華晚報》 《中國時報》	〈兒童音樂會及體能表演今晚在中山堂推出〉
1976年8月4-7日	《台灣時報》 《台灣新聞報》 《中華日報》 《中央日報》	〈我國兒童絃樂團在日演奏極成功〉
1977年3月1日	《大華晚報》	記者林香葵專訪報導：〈默默耕耘的人—— 熱心兒童才能啟發教育的呂炳川〉
1977年 7月23、25日	《中華日報》 《中國時報》 《聯合報》	才育絃樂團第五次巡迴演出及才育幼稚園第 二次發表會： 〈才能教育班兒童明演奏各種樂器〉
1978年4月20日	《成報》	〈呂炳川創製胎內音錄音帶／錄製母體血流 聲音／可使嬰兒停止哭鬧〉
1978年8月10日	《台灣新聞報》	〈才能教育兒童絃樂團今在高雄郵局六樓舉 行演奏會〉
1979年12月19日	《中國時報》之 「時報兒童週」	〈兒童音樂教育的新天地〉 （呂炳川在「兒童年的反省與前瞻」專輯中， 以幼兒音樂才能教育為主題著作此文。）
1979年12月28日	《中國時報》	〈兒童歌曲徵選發表／榮星、才育聯合演出〉
1979年12月31日	《聯合報》	〈兒童歌曲昨天發表／謝副總統主持頒獎〉
1980年3月29日	《台灣新聞報》	〈中日小朋友昨開演奏會／演出成功博得彩 聲〉

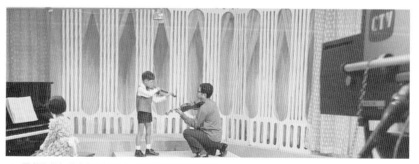

▲ 呂炳川接受中視訪問（1972年11月19日）。

生命的樂章

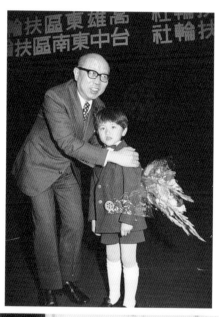

◀ 嚴前總統觀賞才能教育幼稚園的演
出，會後由林俊信小朋友代表向總
統獻花（1975年2月21日）。

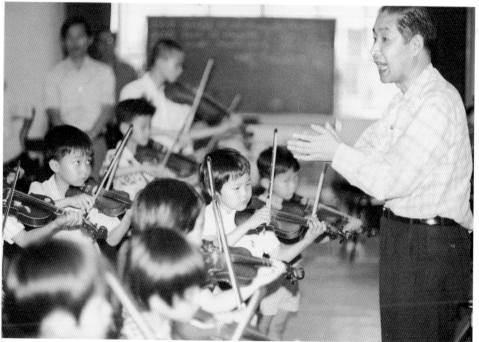

▲ 日本著名教授福元裕來台指導才能教育的小提琴課程（1974年4月30日）。

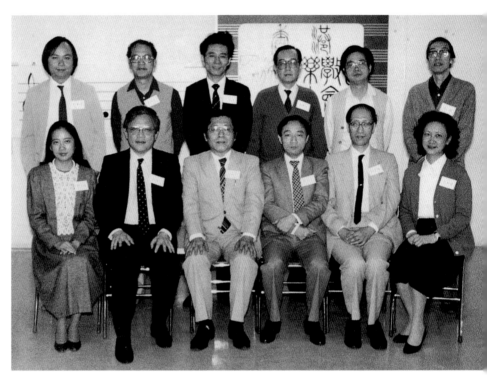

▲ 香港民族音樂學會成立時的主要幹部。

▼ 呂炳川於香港中文大學的研究室一角。

時他更延續著在台灣營造學術環境的理念，在香港凝聚了一些
相關領域的專家學者，共同籌組「香港民族音樂學會」，並和
台灣學術界進行交流和互動。例如一九八三年八月十九日至二
十四日，由文建會策劃、中華民國比較音樂學會主辦的「中國
民族音樂週」系列活動，便是由呂炳川居中聯繫而促成的，這
個活動到目前爲止仍然是以「國際民族音樂學會議」的方式，
持續的每兩年舉辦一次研討。

　　在任教於香港中文大學期間，呂炳川對於台灣音樂的發展
還是高度的關切，在返國參加「中國民族音樂週」活動時，他
曾特地接受《中國時報》記者鄭寶娟的專訪，談到他對中國音

▼ 在香港與著名作曲家周文中（右）會面（1981年1月）。

樂發展方向的看法：「如果把傳統中樂只視同一種娛樂活動，則為求它能順應時潮或需要，任意在內涵與形式上求改變，並無可厚非。但是如果承認國樂是文化的一部份，是種族的文化財，那麼未掌握住它的本質即妄談改良、創新，則可能造成發展的誤導，或生機的戕害。」[1]

當時香港當地的新聞媒體，也都刊登了不少有關呂炳川的一些消息，例如：一九八三年七月二十六日、二十七日的《華僑日報》和《文匯報》，都刊載了〈中大中國音樂資料館下月

▲ 在台北市舉行的「中國民族音樂週」系列活動中，在濟南路台大校友會館由呂炳川主持的一場討論會（1983年8月18-24日）。右起為：鄭德淵、呂炳川、魏德棟，中立攝影者為李哲洋。

註1：《中國時報》，1983
　　年8月16日。

訪問台灣參加音樂活動〉的新聞，介紹了在呂炳川的率領之下，香港將有七位代表出席「中國民族音樂週」的活動。一九八三年八月三十日，呂炳川在《明報》撰寫了一篇〈項斯華演奏中國箏譜——為民族音樂學的研究提供寶貴材料〉的文章，來介紹評論項斯華的箏樂藝術 [2]。一九八四年二月十四日、十五日的《晶報》、《新晚報》、《華僑日報》、《明報》，都介紹了呂炳川在康樂文化署主辦的「國樂縱橫談」活動中的〈台灣高山族音樂〉講座的內容。二月二十八

▲ 古箏名家項斯華及其夫婿二胡名家吳贛伯。

日，《明報》、《快報》、《新晚報》、《晶報》刊登了呂炳川再一次主講台灣高山族音樂的消息。

　　一九八四年五月一日，「香港民族音樂學會」成立，呂炳川榮膺會長，劉靖之、李明為副會長，其他工作幹部為：秘書葉明媚，財政曹本冶，學術黎鍵、梁沛錦，出版周凡夫，公關李德君、曾葉發，活動吳贛伯。香港各大報都對此做了大篇幅

註2： 項斯華是中國當代著名的古箏名家，是中國大陸第一位在國外出版箏樂CD唱片的音樂家；文革時隨夫婿胡琴名家吳贛伯逃到香港，目前定居加拿大。

▲「中國民族音樂週」活動中岸邊成雄教授（右）的報告，翻譯者為林連祥教授。

的報導：「該會的提出與醞釀，從開始到現在，大致有三年了，其主要動機是：當『比較音樂學』及民族傳統音樂的研究已經非常普及，在世界各地日益受到重視，世界各國多有成立相關組織的情況下，反觀位於東西交會的香港卻獨付闕如，這是頗使人遺憾的，有鑑於此，中大一群學者便首先提倡成立這個學會。」[3]「會長呂炳川博士在成立典禮中指出：香港無論在政治與地理環境上，都有利於中國及東方音樂之研究。今後該學會將定期舉行學術研討會、音樂會、及出版年刊等。」[4]

註3：《華僑日報》，1984
　　　年5月8日。

註4：《文匯報》，1984
　　　年5月14日。

「該會的宗旨是以推動及繁榮中國民族音樂的學術研究，並重
視世界各民族，特別是東方各民族音樂研究為主要目的。」[5]

　　而《星島晚報》也在「星島文化週刊」上，以〈從香港民
族音樂學會的成立及其宗旨談民族音樂學的來龍去脈〉為標
題，做了巨大篇幅的報導。[6] 甚至對於該會的學術講座，香港
媒體也都以醒目的標題來報導，[7] 顯示對此一學會的重視。

　　但是在香港期間，雖有地利之便，呂炳川卻從來沒有前往
大陸去做過任何的調查或研究工作。呂夫人說：「他那時在香
港，眼看許多同事和學生都到大陸去做調查，大陸也常邀請他
去開會，但是他都沒去，他說我怎麼可以這樣做呢！我家人都

▼ 呂炳川任教香港中文大學時與家人及才能教育小提琴指導老師聚餐時留影。左一
　為呂夫人許碧月女士、左三為長子呂志宏，之後依序為呂炳川、次女呂淑芬。

註5：《新晚報》，1984
　　　年5月14日。

註6：《星島晚報》，1984
　　　年5月14日。

註7：《新晚報》、《文匯
　　　報》、《大公報》、
　　　《華僑日報》，
　　　1985年1月16、21
　　　日。

生命的樂章

在台灣啊！」他的公子呂志宏說：「我父親真的很愛國。這也跟他做學問一般，說一是一，說二是二，一絲不苟，非常嚴謹。」

【遠赴愛丁堡大學客座研究】

一九八五年九月，呂炳川赴英國愛丁堡大學擔任客座研究

▼ 與夫人攝於愛丁堡大學。

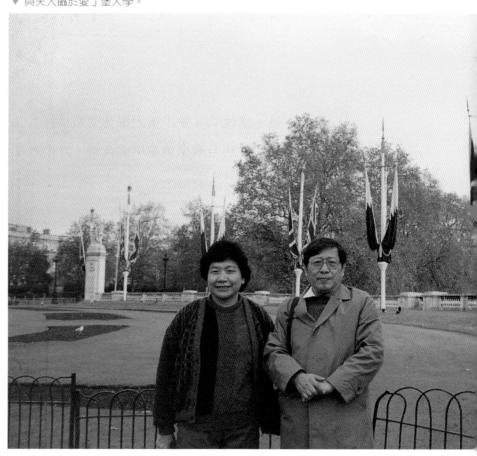

生命的樂章

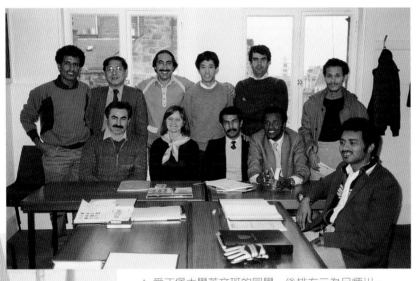

▲ 愛丁堡大學英文班的同學，後排左二為呂炳川。

員，他說：「愛丁堡大學音樂系早在六〇
年代就到台灣來蒐集民俗音樂，其中有許
多是我們所沒有收集到的、或是不認識的
部份，但因為一直沒有找到合適的人選來
研究它，所以這些寶貴的資料一直被束之
高閣。」[8] 客座的半年之中，呂炳川在愛
丁堡大學的資料室裡，將所有的有聲資料
全部聽過之後，再做索引及分類的工作，
同時他也積極的接洽有關這批有聲資料出
版的可能性。

在前往香港教書之前，呂炳川就已經
罹患有心臟病，由於醫生說開刀和吃藥各

註8：《民生報》，1986
年1月2日。

驟停的終曲　067

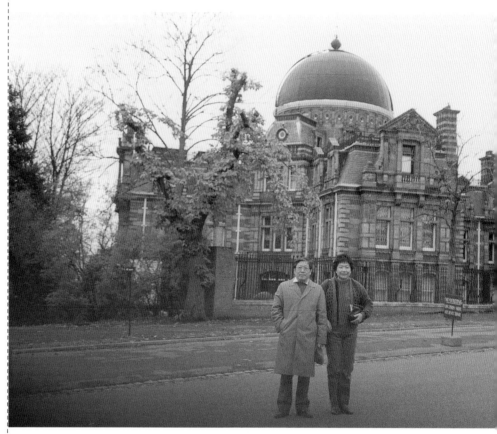

▲ 與夫人攝於格林威治天文台前。

有五○％的治癒率，因此他就沒有選擇開刀，而以服藥來控
制。一九八一年他父親過世，爲此他的病情曾一度劇烈惡化。
到英國之前，他戒掉了已經抽了四十年的香煙，希望這樣可以
有助於病情的減輕，然而要這樣短時間內改變一種習慣，的確
不是一件容易的事，可是他說：「岸邊教授可以這樣戒煙，我
應該也可以。」岸邊教授對呂炳川而言，不只是學問上的指導
教授，更是他精神上的導師，他們之間的關係長期以來都有如

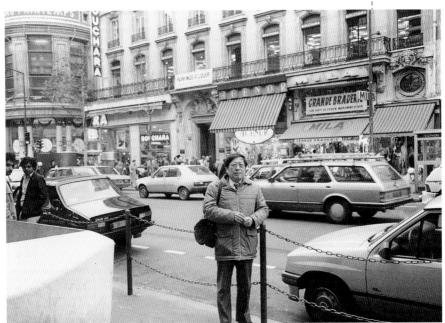

▲ 法國巴黎歌劇院附近的街景。

▲ 旅居愛丁堡期間與夫人攝於公園大門前。

父子一般的親近。但是呂夫人對他的這種戒煙方式並不以為然，她覺得這樣戒煙戒得太快，對身體似乎反而不太好，因為晚上睡覺的時候，她經常都聽到呂炳川因為不適應而大喊大叫的，這種情形令她非常憂心。

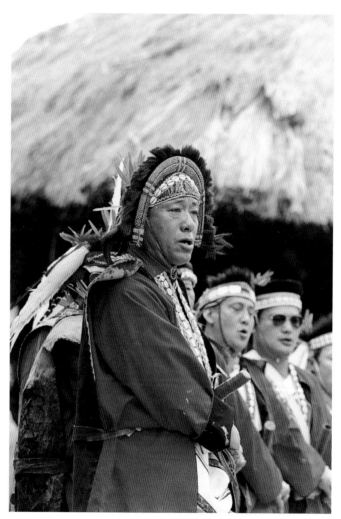

▲ 特富野社的 Mayasvi 祭典當中，頭目汪念月率眾歌唱祭歌。

一九八五年十二月底，呂炳川結束了英國愛丁堡大學的研究工作，由歐洲渡假歸來，並且和筆者約好一九八六年二月十五日去參加鄒族的「瑪雅士比」（Mayasvi）祭典。呂夫人說：「還記得最後那次從香港回來，本來說好是不打算再回來過年的，但是聽說要去阿里山參加鄒族的祭典，於是他就很高興的趕回來，在家裡睡了一個晚上就和大家趕上山去，下山回來，在家裡只住了一個晚上，就又趕回香港。」

當時，呂炳川、胡金山和筆者三人，一起住在特富野湯保福先生（現今阿里山鄉長）的家裡，呂炳川隨著我們沿著山路上上下下的進行訪問調查，一點也沒有倦態。也許是回憶的感覺和舊地重遊的心情，使得他在愉快的談笑中帶著淡淡的沈鬱。他提起二十年前由十字路背著沈重的裝備，走了三、四個鐘頭的山路才來到達邦做調查的情形；也特別談到做田野應該長期的投入在一個部落。

▲ 筆者與呂炳川、胡金山調查海岸阿美豐年祭期間，借宿阿美族友人家（1985年8月）。

他本身因為工作忙碌，無法長時間住在一個地方做研究，因而很羨慕筆者能這麼做，他說：「這是一種福氣！」因為彼此研究方法的不同，他還談到以後共同合作寫書的可能方式。我們請教了湯保福長老許多問題，還沿著小路散步到特富野通

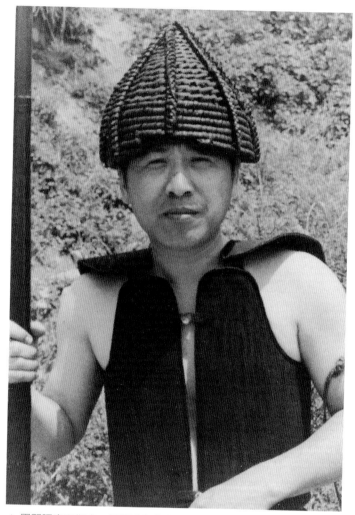

▲ 田野調查工作中，呂炳川穿戴雅美族服飾的照片。

文，可能因為太累的關係就這樣發病不治。」呂夫人一直非常自責沒有早一點過去照料他，不然情形可能也不至於如此。

　　一九八六年三月十五日上午，呂炳川的大公子呂志宏陪他搭乘巴士，到了九龍廣華醫院之前，呂炳川忽然感到身體不

適，拍拍志宏的肩膀要他按鈴下車陪他
進醫院去，誰知道他這麼一進去就沒有
再出來。第二天，呂炳川心導管崩裂急
救無效，終於在下午一時，溘然長逝。
遺體於三月二十二日在香港火化，四月
八日呂夫人率公子捧骨灰回台，並於四
月二十日上午假台北善導寺舉行追悼儀
式，安厝於北投中和禪寺。一代的學術
巨人就這樣匆匆的走了，他甚至沒有留
下最後的遺言，他似乎認定自己所走的
這條路，這樣一直持續下去就對了。

　　呂炳川的告別追悼會正值第二屆中
國民族音樂學會議舉行期間，這是冥冥
之中的巧合，還是一種延續與傳承的象
徵？從他居中聯繫策劃的「中國民族音
樂週」，到接下來的國際會議，他的生命
雖走到終點，但是繼起轉化的學術生機
卻剛開始起步。

　　岸邊教授參加了這次的追悼會，他
佇立在善導寺大雄寶殿的靈堂前，上午
的陽光穿過大殿的長窗，斜披在他的身
上，蒼蒼白髮泛出一種耀眼的光芒。兩
位得意門生都早他而去，凝神悵然的臉

▲ 呂炳川的追悼會，正
值第二屆中國民族音
樂學會議舉行期間，
這是音樂欣賞會中陳
冠華與廖瓊枝的演
出。

▼ 設在台北市忠孝東路
善導寺大雄寶殿的呂
炳川追悼會靈堂。

上該是怎樣的一種滋味盤桓在心頭？這位名重世界的學者，和呂炳川一直維持著一種亦父亦師的情誼，呂炳川常談到他非常慶幸能遇到這麼一位老師，藉著他的引導不僅進入了知識的殿堂，也襲染了濃厚的中國文人傳統。岸邊教授似乎代表著一種知識份子的傳統典範，那是超越國界、超越生命的執著與釋然。在追悼會現場，岸邊教授的出現，像是一位證道者在闡述一段知識生命的歷程，在為呂炳川詮釋一位學者對人類無休止的關愛與奉獻。

▶ 獨自佇立在呂炳川追悼會靈堂前的岸邊成雄教授。

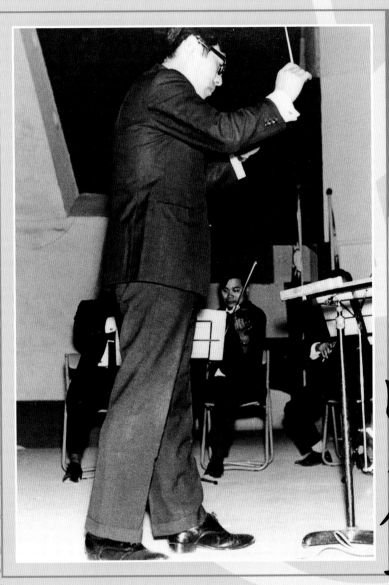

複調多體的篇章

探究民族音樂學

　　一個人一生的歷程與經驗，可以做為瞭解他生命特質的一種軌跡；一個人的成就與事業，則可以具體的反映出他的理念與做法。在呂炳川一生以四部曲的樂章來展現他生命特性的基調上，他所創造的成果，所呈現的作品，又是如何的反映出他本身的內在思維、學術的意義價值、和整個時代的背景意涵呢？從他人生的兩條主要軸線：「民族音樂學」和「才能教育」，可以窺見一斑。

【新興的民族音樂學】

　　民族音樂學（Ethnomusicology）是二十世紀中葉以後才逐漸發展具體的一門學科，從學術發展的歷史脈絡來看，這門學問是比較音樂學（Comparative Musicology）的延伸，這是荷蘭學者昆斯特（Jaap Kunst）於一九五〇年所提出的一個名稱。雖然「比較」只是一種方法，而不是學問的本身，而且比較音樂學也並不見得比其他學科進行更多的比較（Krader，1980：273），但是對於整個世界的音樂而言，藉著比較而建立「區別系統」的方式，的確是人類認知音樂的一種合理過程和策略。

　　這門學問研究的範疇，基於學術歷史發展的脈絡，因而自然呈現了它在不同時空當中的不同研究內容，早期在以西方為

註1： 除了Seeger的看法之外（Myers，1986：58），岸邊成雄教授也和筆者討論過這觀念，他認為用「音樂學」這個名詞就可以了。

中心的論述之下，它的內容主要是歐洲城市藝術音樂之外，至今尚在流傳的口頭傳統音樂及其樂器和舞蹈。其調查研究的主要範疇是：無文字民族的音樂（或部落音樂）；亞洲高度文化的口傳音樂（包括宮廷音樂、高級僧侶以及上層社會的音樂），諸如：中國、日本、韓國、印尼、印度、伊朗以及阿拉伯語系的國家；民間音樂。（Krader，1980：273）

隨著知識的發展和研究者學術領域的擴展，它的範疇也不斷的被調整和壯大，包括：民俗音樂、東方的藝術音樂、口頭傳承的當代音樂、通俗音樂，也包括關於音樂起源、音樂變遷、音樂符號、音樂中的宇宙觀、社會中的音樂功能、音樂系統的比較、以及在生物學基礎上的音樂和舞蹈研究（Myers，1986：59）。如果將這門學問從一個比較大的視野來定義，我們可以將他視為是一門「研究世界上各民族音樂的學問」，或者「研究人類音樂的學問」。若「任何音樂」（Hood，1969：298）都可以做為研究的對象，那麼就有如「物理學」、「植物學」、「語言學」等這些學問名稱，「音樂學」一詞其實就已經具有了關於「所有音樂現象研究」的這種全稱性意涵[1]。

從事民族音樂學的研究，因為不同的角度和範疇，而經常需要和許多相關的學術領域產生關聯，因此它是一門具有整合性特質的學科。例如：需要有

音樂小辭典

【符號學】

就「符號學」的觀點而言，我們之所以能認識一樣事物，是因為瞭解它和其他事物間的不同。比如，我們之所以知道「黃色」，是因為我們知道它和所有其他顏色的不同，而不是因為我們看了它一千遍、一萬遍就能確知它是黃色。也就是說，區別才能形成意義。

「民族學」的訓練，以便瞭解氏族、聚落或族群之間，及音樂風格與相關文化特性之間的關係；需要有「語言學」的訓練，以便分析音樂的語彙，以及音樂與歌詞之間的關係，甚至音樂風格與語言特質之間的關係；需要懂得記錄影像和聲音的技術和方法，以便將相關的影音數據正確的保存下來；因為音樂是人類的一種文化現象，因此還需要從文化的整體來瞭解音樂。因此，「音樂中的文化研究」和「文化中的音樂研究」便成為這門學科的中心理念，而由於有不同的研究方向和探討角度，因此發展出種種不同的研究課題，例如：樂律學、音響學、樂器學、音樂理論、音樂美學、音樂史學、表演藝術、儀式音樂、宮廷音樂、宗教音樂、口傳音樂、記譜法、演奏（唱）法等等。

呂炳川師承岸邊成雄，因而在治學的方法上有著嚴謹的史學訓練基礎，而且能夠以比較文化研究為立足點，來從事與音樂相關的研究。其次，就民族音樂學這門學術的發展脈絡來說，呂炳川學習的背景年代，剛好處在「比較音樂學」轉型到「民族音樂學」的重要時期，而且他的指導教授又是一位在國際上知名度相當高、相當活躍的重要學者，因此他能夠承續舊有的知識傳統與日本學派的經驗，又可以接收到世界各地這門學問發展及成長的訊息；再加上他個人對音響及攝影器材長期的鑽研和投入，使得他在知識面臨轉型的過程當中，得以在紮實的田野工作基礎上，自然的經由傳承、整合、衍生而提出新的理論與方法，在他許多論述當中，都可以看到這樣的軌跡。

時代的共鳴

岸邊成雄（Shigeo Kishibe）為東京大學文學博士，曾任美國哈佛、史丹福、華盛頓（西雅圖）、加州等大學客座教授，自東京大學退休後繼續擔任名譽教授至今。他是一位在國際上知名度相當高的重要學者，曾擔任國際音樂學會、國際傳統音樂學會理事、日本東洋音樂學會會長、西德柏林比較音樂學研究所學術委員，以研究日本及中國音樂著名於世。他的《唐代音樂史研究》一書，已於一九七三年經梁在平、黃志炯翻譯，台灣中華書局出版發行，至今這本書仍是研究中國音樂的權威性著作。

【台灣民族音樂的採集】

在台灣，有關民族音樂學的調查及研究工作，特別是在原住民音樂部份，除了日本音樂學者田邊尚雄在一九二二年、黑澤隆朝在一九四三年所做的調查與記錄之外，呂炳川可以算是台灣第一位真正以民族音樂學家的身份及研究立場，來從事長期性研究的本土學者[2]。雖然在「時代效益」上，他所做的工作似乎不如以史惟亮、許常惠為主的「民歌採集運動」來得耀眼，但是他卻立下了一個學術發展的重要里程碑。

一九六六年一月，史惟亮、李哲洋和一位德國人W. Spiegel開始了第一次有組織的民歌採集工作，這個「民歌採集」運動，先是由中國青年音樂圖書館發起小規模零星的田野工作，繼之由中國民族音樂研究中心作有計

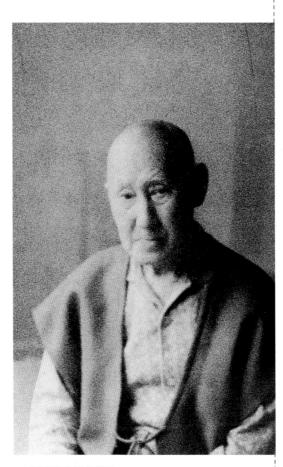

▲ 田邊尚雄晚年照片。

註2： 莊永明稱呂炳川為「台灣第一位民族音樂家」（莊永明，２０００：２０８）。

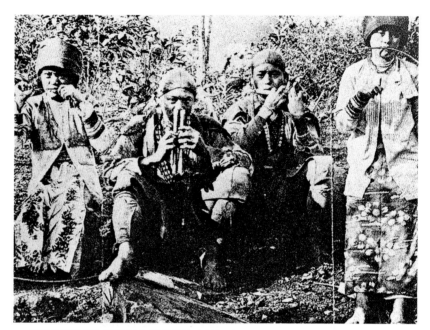

▲ 田邊尚雄曾到台灣做原住民音樂的實地調查，並有唱片出版；此為唱片解說當中
關於鄒族樂器演奏的影像資料（1922年）。

畫的採錄，最後獲得國防部和救國團的支持而達到一個高潮。
史惟亮稱這是自鄭成功驅逐荷蘭人開拓台灣以來，中國人在本
省最大規模和最有系統的民間音樂採集工作。

　　這個工作一直進行到一九六七年八月，總共做了五次的調
查。第一次是嘗試性的勘測活動，調查了花蓮縣吉安鄉的田浦
村、東富村和豐濱村。第二次是在一九六六年四月，由侯俊慶
和李哲洋擔任採錄賽夏族音樂的工作。第三次調查的時間雖然
沒有註明，但是因為這次主要工作是採集矮靈祭歌曲，而賽夏
族矮靈祭舉行的時間是在農曆十月十五日，因此可以得知他們
當時調查的時間，而這次是由李哲洋和劉五男負責採錄工作。

第四次調查是一九六七年五月下旬，採集錄音工作同樣是由李哲洋和劉五男擔任，他們花了一個月的時間，調查了台東、花蓮的阿美族三十多個村，以及台東地區卑南族和排灣族的音樂，成果相當豐碩。

　　一九六七年七月下旬到八月上旬，又做了第五次的調查，歷時兩週，參與者增加至八人，因此分為東西兩隊同時進行，西隊參與者是：許常惠、丘延亮、呂錦明、徐松榮、顏文雄；東隊則為：史惟亮、葉國淦、林信來[3]。工作地區廣達十一個縣，採錄所得也有近千首民歌。從名單上可以看出，許常惠的名字第一次加入在其中，但是李哲洋、劉五男和侯俊慶則離開了這個工作團隊。對於這一系列的工作，史惟亮談到：

　　我們今天所從事的民歌採集工作，動機和終極目的都與巴爾托克所為者相同，音樂民族學的研究，是二十世紀新興的學問，對於我們當前音樂文化的發展方向，更有其時代的鼓舞意義。此時此地，我們研究民間音樂的最終目標，乃是創新而非僅考古。（史惟亮，1967：39-43）

【小米之爭事件】

　　一九七八年七月，許常惠又發起第二次的民歌採集運動，從七月三十一日到八月二十三日，為期將近一個月時間，參與者包括：許常惠、林谷芳、方明崇、麻念台、吳祥輝五人，調查路線是由東到西，目標也不限於民歌，而包括了各種的民間音樂，所以許常惠稱這一次的調查隊伍為「民族音樂調查隊」

註3：許常惠的紀錄是東隊四人：史惟亮、顏文雄、葉國淦、林信來；西隊五人：許常惠、徐松榮、呂錦明、蔡文玉、丘延亮（許常惠，1979：26-27），和史惟亮所記錄的名單有出入。

（許常惠，1979：26-27）。這次的調查，從當年十月十八日
起，《中國時報》的「人間副刊」更以〈追尋民族音樂的根〉
爲標題，將工作日誌做了一系列的連載，引起了社會各界更爲
廣泛的重視。

但是這次的調查，經媒體報導之後，部份內容在許常惠和
呂炳川之間反而引起了一些誤會和爭論。一九七八年八月十一
日，《聯合報》以〈世紀知音！三十五年前轟動國際樂壇／布
農族《祈禱小米豐收歌》推翻了音樂各種起源學說／全省民族
音樂調查隊在台東錄此曲〉爲標題，刊出了記者吳祥輝[4]所作
的一篇報導，報導當中談到：「三十五年前黑澤隆朝所錄製的
早期音樂，效果很差。兩年前呂炳川教授和日人岸邊成雄也曾
作過山地民族音樂調查，錄成專輯唱片。不過，布農族《祈禱
小米豐收歌》沒有。因此，許常惠對這次的錄音，尤覺珍貴。
他也打算此次全省民歌調查完畢後，出張專輯唱片，將它收入
專輯中，保留下山地民族音樂這個珍貴的遺產。」

緊接著，八月十四日《聯合報》又刊出了一篇鄧海珠的報
導，標題是〈布農族《祈禱小米豐收歌》／呂炳川早在十一年
前錄得〉，報導內容談到：「音樂家許常惠目前正在環島採集
民謠，在台東縣延平鄉武陵村他採錄得了一首曾轟動國際樂壇
的布農族《祈禱小米豐收歌》，引起音樂界及社會大眾的注
意。其實，這首歌在十一年前已由研究台灣高山族音樂的學者
呂炳川錄得，並於去年灌製成唱片。」又說，「呂炳川在南投
縣羅娜村錄得此曲時，正在日本留學，有關這首《祈禱小米豐

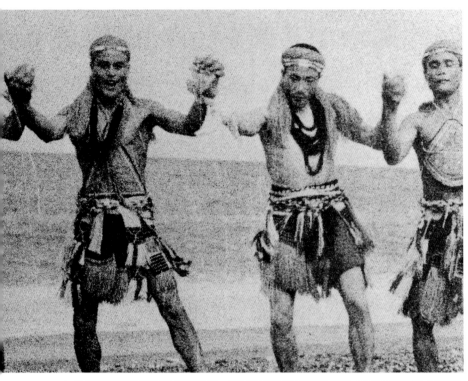

▲ 黑澤隆朝在書及唱片解說當中，把這張北部阿美族豐年祭（包括成年禮）歌舞的
照片誤植為馬蘭阿美。

收歌》的資料及圖片，都出現在他的碩士及博士論文中。他並
於一九六七年、一九六八年兩度在日本NHK廣播電台播放解說
此曲。去年日本勝利唱片公司請他灌製一套三張的《台灣山胞
音樂唱片集》，這首《祈禱小米豐收歌》也收錄其中，這套唱
片並奪得去年日本主辦的『藝術祭』特獎。呂炳川說，黑澤隆
朝在一九七四年曾錄製一套台灣高山族的唱片，也收有此曲，
但是只得到『藝術祭』的優秀獎。」

　　八月二十日，許常惠親自在《聯合報》寫了一篇〈民族音

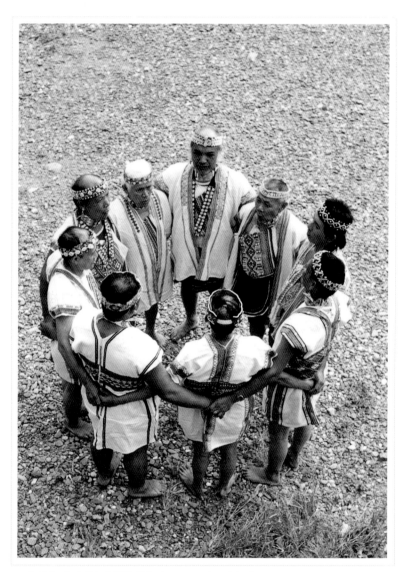

▲ 布農族《祈禱小米豐收歌》演唱隊形（明德部落）。

樂歸於民族〉的文章來做回應：

　　在山地部落做了兩個多星期的田野工作，今天又會到了平地台南，才知道八月十一日的《聯合報》登了一篇吳祥輝記者的報導，有關於布農族的祭祀歌《祈禱小米豐收歌》及十四日鄧海珠的另一篇文章。我有些意見，不得不提筆說明下列幾點。

　　一、布農族的《祈禱小米豐收歌》據在台東縣延平鄉武陵村的鄭江水先生（七十三歲）的說法，分為兩段：前段為〈祈禱〉，後段為〈酒會〉。過去錄音過的民族音樂學者，據我所知道的共有：民國三十二年黑澤隆朝等的調查隊（在台東縣關山鎮），民國五十六年岸邊成雄與呂炳川的師生的調查隊（大概在南投縣信義鄉？因為資料不在身上），及這次我們在台東縣延平鄉與南投縣信義鄉錄到的。我說過：「岸邊成雄和呂炳川錄過，可是演唱情形沒有像三十二年黑澤隆朝那一次的精彩（據岸邊成雄在介紹呂炳川先生的唱片所寫的文章裡表示），吳祥輝記者恐怕沒有聽清楚。

　　以上這三次錄音演唱效果最好的是黑澤隆朝，只是三十五年前錄音效果不如後來二次的錄音音響；而將《祈禱小米豐收歌》前後兩段連續錄下來的，恐怕只有我們這次在延平鄉所做的。

　　二、呂炳川先生只聽到黑澤隆朝與他自己兩次錄音，但尚未聽過我們這一次的錄音；至於鄧海珠恐怕三次錄音都沒有聽過，不應下結論。

三、這次全省民族音樂的調查，沒有想到如此被新聞界重視，有兩位記者隨行（《大華晚報》的麻念台君與《聯合報》的吳祥輝君），但是民族音樂的工作絕不是出鋒頭的事情，二十天跑下來，我的感觸比以前更沈重，因為整個民族音樂，一方面在無知的民間樂人的自卑感，另一方面在虛榮的觀光商的壓力之下，已經面臨絕種的情形；我希望新聞界的朋友站在挽救我們民族音樂的立場上，多做鼓勵的報導。

　　四、民族音樂歸於民族的，這是我一貫的想法。所以，二十年來我們研究民族音樂，不僅是為了研究而研究，更為了尋找創作中國新時代音樂的根，為了建立中國音樂家的自尊心而作研究工作。這二十年我們看到太多的中國民族音樂資料由本國人或外國人帶出美國、日本、甚至歐洲了，難道中國音樂家只能在外國出版中國民族音樂的唱片，發表有關中國音樂的論文嗎？這是多麼令人痛心與慚愧的事情。民族音樂歸於民族的！中國民族音樂，無論做如何運用（演出、研究、創作及出版），無論你在哪裡提出，最後都該歸於中國民族的！

　　八月二十二日，呂炳川立即又在《聯合報》寫了一篇〈研究民族音樂／盡中國人的本份〉的文章，再度表明自己的立場和觀點：

　　在往採集佛教音樂及排灣族土著歌謠的路上，途經屏東，友人拿著當天的《聯合報》，指著許常惠教授寫的意見，看後我不得不為治學的態度說幾句話。

　　記得本月十四日鄧海珠記者所寫的更正事實，只是說明我

在十一年前曾經錄製布農族的《祈禱小米豐收歌》，並非強調我所錄的比黑澤隆朝的更全（年代愈早資料愈全）、比這次許常惠教授所錄的更好（年代愈近音效愈佳），只是表白這首歌謠屢次公諸於世，也是我碩士、博士論文的主要論題。至於音樂起源學說，七○年代後已不再為人爭辯了。我前前後後在羅娜、明德、民生、卓溪、武陵等八個村落錄製了這首《祈禱小米豐收歌》（許常惠教授提及岸邊博士也承認我的演唱效果不精彩，其實岸邊博士所談的是卓溪的錄音情形，而我們也一直未曾採用過），我為何選錄南投羅娜村呢？乃是在一、二百年前有一次民族大移動，本來居住在南投縣內的布農族，也因此移居到花蓮、台東、高雄等地。不管在公開的演講、廣播或是得到日本文部省藝術祭大獎的《台灣原住民（土著族）的音樂》唱片集裡，都選用南投羅娜村的錄音，乃是為了追求這首歌最原始的根。羅娜村的是三部合唱，而許常惠教授此次錄的是二部合唱。我收錄的這首歌原本是完整的，由於唱片的製作問題與時間限制，只收錄了五分多鐘，但對於此曲的完整性與學術價值並無影響。

身為中國人，誰都有責任維護民族自尊與國家榮譽。我當初選擇研究民族音樂，乃是看到台灣民族音樂的研究，幾由外國人包攬，為了替中國人爭一口氣，我選了這門令我幾乎傾家蕩產的學問，將近十二年的調查研究，走過了一百二十多村，不敢稱為專家，只是盡了做中國人的本份。相信一個人的心血成果於國內出版外，又能拿到國外發表或比賽，更是發揚中華

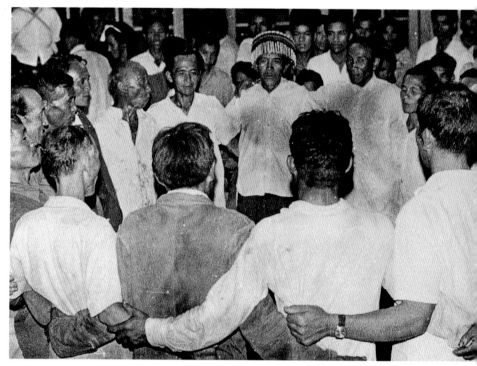

▲ 呂炳川所拍攝的羅娜村演唱《祈禱小米豐收歌》情景。

文化、民族優點的最佳途徑。若倖得榮譽，這份光榮永遠是屬於中華民族的。綜此，我以為此事似無再討論下去的必要。
附註：所有台灣土著民族的錄音原帶，皆保存在我處，若有興趣者，不妨前來聆聽。

　　至此，李哲洋口中所謂的「小米之爭」事件，似乎將兩人的緊張關係拉到了最高點。

　　一九八一年八月十日，《聯合報》記者黃寤蘭又報導了一則消息：〈徐瀛洲的新發現／他找到蘭嶼雅美族未曾發現的男女合唱〉。報導開頭有這麼一段描述：「『徐瀛洲又有了雅美族

音樂的新發現！民族音樂學的資料又要改寫了！』作曲家許常
惠興奮地大叫。對於音樂學者而言，發現第一手的新資料不啻
是開發到價值萬金的寶藏。徐瀛洲矜持地按下錄音機，請記者
聽一首類似吟哦，但十分悅耳的男女合唱曲，這就是他的發
現！過去，民族音樂學者相信蘭嶼雅美族男女是不能合唱的，
自清末以來千百次實地調查中沒有一次發現過男女合唱的記
錄，竟然被徐瀛洲找到了。」這則新聞又引起了呂炳川和許常
惠之間的爭論。

　　八月十四日，《聯合報》接著刊出了這則新聞：〈蘭嶼的
雅美族男女合唱／是誰最先發現引起爭議／呂炳川將與許常
惠、徐瀛洲辯論〉。新聞處理得很有煽動性：「民族音樂學者
呂炳川十七日將與作曲家許常惠及徐瀛洲公開辯論，究竟是誰
最先發現蘭嶼雅美族的男女合唱音樂。許常惠日前向新聞界發
表，與他合作密切的企業家徐瀛洲七月下旬在蘭嶼錄到男女合
唱歌曲，是民族音樂學界從未有過的發現。過去的資料顯示，
雅美族男女是不一起合唱的。」

　　報導中又指出：「呂炳川握有的證據顯示，十年前由日本
造型美術協會出版，由他所著的〈雅美族的音樂〉，就載明
『齊唱時有平行現象』，作業坊落成時『男女集合合唱，但男女
齊唱極少』。一九七七年他出版《台灣原住民（高砂族）音
樂》，第三十六頁註明作業坊的合唱『半途女生加入，產生大
小三度平行唱法，或者其他不協和音……，冬日寒冷，男女老
弱集合作業坊合唱』。去年中華民俗藝術基金會出版蘭嶼雅美

▲ 許常惠報告事情經過及原委。

▼ 在有關雅美族合唱音樂的辯證會當中，呂炳川舉出自己實際的錄音資料來做證據。

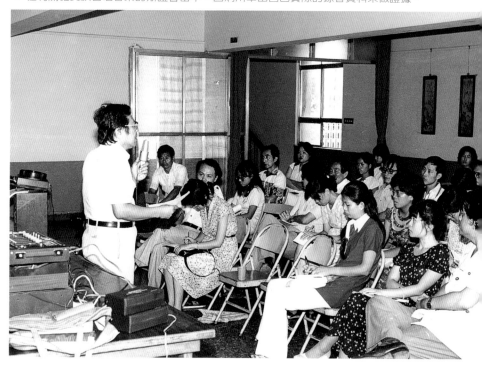

族民歌唱片，收入呂炳川採集到的『工作坊合唱』，可聽出男生先唱，女生加入的合唱。呂炳川指出，這套唱片由許常惠主持的基金會出版，封套上載明編輯是許常惠和呂炳川，許常惠不可能不知道。」

被媒體稱為「辯證會」的這場討論會，當時是由筆者所召集的，以做為中華民國比較音樂學會每月定期的學術性活動。除了音樂學界的李哲洋、林二之外，也邀集了人類學界長期從事雅美族研究的學者，如劉斌雄、余光弘，藝術界的江紹瑩等人來參加，主要的目的是希望藉著這個新聞性的議題，透過不同的學術領域，來探討這種音樂的特殊現象及其背後的文化意義。「誰先發現」的問題不難解決，但是「怎麼解釋」才是我們想要聚焦的另一個主要問題。由於會議是以一種報告及討論的方式來進行，主講人的主要立論點都能充份的表達出來，而且有幾種不同的角度來切入，因此雖然開場之前有些緊張的氣氛，但最後還是和諧的落幕，會後大家還寒喧了一陣才散去。

【百家爭鳴的民族音樂研究】

就史惟亮和許常惠的觀點而言，以「創新」做為調查主要目的工作方針，是民歌採集運動的一個重要理念和宗旨，但是這和呂炳川所同時從事的調查研究，在本質上是不同的兩件事。呂炳川甚至表示：研究民族音樂的目的，除考證價值外，不一定是為提供作曲家寫作的素材而工作，運用資料做多角度的分析，研究民族文化的起源，就已經具有積極的意義了[5]。

註5：麻念台專訪，《大華晚報》，1978年9月23日。

他認為台灣的音樂環境太著重於表演和創作，而忽略了學術的研究；學術不是創作的附庸，它具有獨立而重要的價值，以及促進文明發展、提昇人類認知能力的積極性功能。但是他所提倡的這套觀點，在當時的文化環境當中，似乎和時代的慣性是相違的，是無法獲致共鳴的。

關於呂炳川、許常惠和李哲洋三人，當時音樂界大都知道他們之間存在著一些矛盾和對立的氣氛。邱坤良認為：「他們之間的不和，與其說是研究方法的不同，毋寧說是個性的差異。」但他也談到李哲洋在史惟亮所領導的民歌採集計畫中，與劉五男中途退出，這是肇因於對民歌的觀念和態度不同。史惟亮對民歌有相當程度的「潔癖」，篩選較嚴，對於任何受流行歌曲影響的歌曲皆摒除在外；而李哲洋等人則較注重民歌的現實生態（邱坤良，1997：331）。在論述上，這兩種解釋與觀點，事實上是自相矛盾的，一者說非因研究方法的不同，一者又說是因為研究方法的不同，雖然對象不同，一者為史惟亮、一者為許常惠，但是邏輯脈絡應前後一致，不應互相抵觸才是。

行文至此，對於一些人事上的紛爭有所著墨，這並不是要凸顯問題，造成派別、形成派系；也不是要文過飾非，或是迴避事情的某些真相；而是要呼籲我們真的要正視這樣的一個事實，那就是：文化的發展和人脫不了關係，人和人之間如果有良性的互動網絡，文化生機自然就會蓬勃發展。

根據筆者的瞭解，李哲洋對許常惠在做事及做學問方面的

確有許多的批評與不滿，呂炳川與許常惠共事不多，因此只對學問上有所意見。人與人之間是否能投緣，實在很難說，對於事情的看法和作法也是見仁見智，其中有許多微妙、主觀而又不為人知的部份。個性人皆有之，但是因為個性的差異就無法共事和互動也未必成理。但是如果不同類型和風格的人、不同的意見和主張，在同一個時代當中都能夠得到多元性的應有重視，則各自發展各自的系統也是一種很好的生態現象。[6] 中華民國比較音樂學會在呂炳川的努力奔走號召之下，於一九七九年成立，許常惠一直沒有參與這個團體，但是他自己則於一九九一年成立中華民國民族音樂學會，這個現象也顯示了兩個不同系統運作上微妙的對比與張力。

　　李哲洋是一位博學多聞的音樂學者，他所學、所知的領域相當廣闊，包括了：舞蹈、戲劇、音樂、教育、人類學、社會學、心理學、民族音樂學等相關的學科。從主編《全音音樂文摘》到一些個人的專題論述，都顯示出他在學問上可發展的深厚功力，然而他卻無法將長才有效的展現出來。在整個時代的環境當中，他和呂炳川都屬於懷才不遇、時不我予的一群，這樣的一個事實，讓我們驚覺到，時代的某些「趨勢」和「潮流」有時並不見得對整個文化社會發展有正面的影響，因為時潮吸引了大多數人的目光和精力，它是一種「偏食症」，會造成社會文化機體養分的失衡；但更重要的是，它會讓足以使整個人文環境茁長、轉型的一些生機與動力因素，因為忽略而錯置在困頓的環境當中，而終至耗盡、衰竭。因此，多元文化的關照

註6：　至於筆者對於許常惠的看法與評論，請參閱：蘇育代，〈許常惠的文化角色〉座談記錄內容，《許常惠年譜》，1997年，頁181-198。

以及對「邊緣文化」[7]的重視，不論在政府或是民間；不論是國家政策的擬定或是傳媒焦點的炒作，都是必須要隨時被提醒的一件要事，這也是促使文化發展成長可能的重要機制性策略之一。

在台灣民族音樂學的發展上，呂炳川和史惟亮、許常惠代表了兩種不同的學術發展路線，史惟亮和許常惠以作曲家的立場參與民族音樂的採集工作，他們遵循巴爾托克的理念和作法，以音樂的創新為目的，讓民族音樂能廣為社會大眾所重視。但是呂炳川則是固守著知識的傳統，企圖在台灣為民族音樂學打下一個嚴謹的學術基礎[8]。

【漢民族音樂和原住民音樂】

呂炳川自一九六六年七月至九月正式的第一次開始從事台灣民族音樂學的田野工作，主要的調查研究內容可分為「原住民音樂」和「漢民族音樂」兩大範疇。在原住民音樂部份，他實地調查的地點超過一百三十個村，內容主要是以族群來做為類型和區隔，包括：阿美族、卑南族、布農族、邵族、泰雅族、鄒族、排灣族、賽夏族、雅美族、西拉雅族、巴則海族、噶瑪蘭族等族群的音樂。

除此之外，他對東南亞音樂也做過一些考察，並且對於世界其他民族的音樂和樂器也做了許多收集的工作。根據筆者對呂炳川所遺留下來的影音資料所做的統計顯示，錄音資料帶總共有一六五〇卷，計有大盤六十二卷，小盤二一九卷，卡帶一

註7： 著名的人類學家特耐（Victor Turner）即主張對過渡及邊緣的儀式現象給予應有的關注，因為它具有整合及轉化的力量。

註8： 明立國，〈未完成的樂章〉，《中國時報》「人間副刊」，1986年4月19日；亦收錄於《台灣原住民族的祭禮》，1989年。

○二七卷，合計一三○八卷。內容可分爲三部份，包括：

■ **台灣原住民音樂**：計大盤錄音帶十五卷，小盤錄音帶一二七卷，卡帶二一○卷。

■ **漢民族音樂**：計大盤二十六卷，小盤二十五卷，卡帶九十六卷。

■ **世界民族音樂及其他**：這部份也包括了原住民與漢民族田野實地的錄音，以及經過拷貝及整理的錄音，計有大盤二十一卷，小盤六十七卷，卡帶七二一卷。

其他還有購買的一些錄音出版品，計有三四二卷，總共一六五○卷。其次還有八釐米影片共計四十卷，錄影帶共計七十四卷，V8錄影帶共十七卷。此外還有幻燈片約五八○○張，照片約二四○○張，手稿約二四○件。由於呂炳川對田野工作的品質要求很高，對錄音、攝影及錄影的器材及技術非常講究，因此所收集的資料品質都非常好。這些大量的有效資料，說明了他在田野工作當中所投注的心力，也具體呈現了他調查研究的內容、旨趣與方法。

在這些他所蒐集的眾多影音資料當中，已經出版的只有《台灣原住民（高砂族）音樂》、《台灣漢民族音樂》和《佛光山梵唄》這三套錄音及解說專輯，前兩套是由日本勝利唱片公司分別在一九七七年和一九七八年出版發行，《佛光山梵唄》則是由才育文化事業有限公司與佛光山宗務委員會在一九七八年共同出版發行。後來《台灣原住民（高砂族）音樂》又被收錄到第一唱片於一九八○年出版發行的《台灣民俗音樂》當

中，而《佛光山梵唄》音樂則由風潮唱片於一九九四年再度出版發行。

　　雖然這些已經出版的內容，充其量還不到總數的百分之一，但是因為都經過了仔細的篩選及過濾，因此具有著代表性的意義，由此也可以進一步的來瞭解呂炳川處理資料的方法及其背後所隱含的學術理念；其中，最特別的是《台灣原住民（高砂族）音樂》唱片及解說這部份，自從一九七七年榮獲日本文部省藝術祭大獎之後，它的代表性及學術地位便更加地凸顯出來。

▼ 呂炳川獲得藝術祭大獎肯定的唱片《台灣原住民（高砂族）音樂》，後來由第一
　　唱片公司再度發行出版，許常惠、呂炳川二人為編輯。

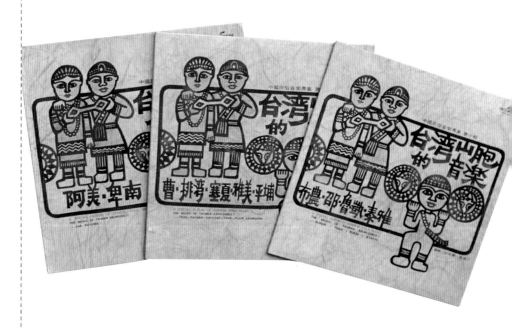

▲ 台灣原住民音樂和漢民族音樂是呂炳川調查研究的兩個主要範疇。

漢民族音樂研究

呂炳川出版的《台灣漢民族音樂》專輯有三張唱片，音樂內容計有五大部份：

■ **宗教音樂**：包括了儒教祭孔音樂的昭平之章（迎神）、德平之章（送神）、殿前吹（望燎）、折桂令（移座）；道教音樂的婚禮、葬禮、建醮、紅姨、超渡；佛教音樂的佛光山晚課、爐香讚、般若波羅密多心經、讚佛偈、三皈依文；另外還有回教音樂。

■ **歌曲與合奏**：包括了南管的歌曲：緊潮、睢陽；合奏：恐畏金鳥西墜；十三音：元宵美景；八音：快六板、一金姑；北管：普天樂、柴進寫書。

■ **雜伎**：包括牛犁陣、車鼓陣、鑼鼓陣。

■ **民謠**：包括福佬民謠與恆春民謠：思想起、丟丟銅、桃花過

渡、勸世歌；客家民謠：老山歌、山歌子、平板山歌、十八摸、思戀歌；童歌：合手歌（電話遊戲）[9] 和二首跳繩歌（我喜歡軍人）。

■ **劇樂：**包括客家歌仔戲：宋宮秘史（狸貓換太子）；福佬歌仔戲：哭調。

在漢族音樂方面，呂炳川是以音樂風格來做為類型和區隔，分為：一、光復前移入台灣或在台灣產生的音樂；二、光復後移入台灣的音樂。兩部份類型豐富、鉅細靡遺，似乎有以此為藍本來建立整個中國音樂體系的企圖。

▼ 呂炳川對於牽亡陣的調查記錄。

註9：這是兒童兩人玩的遊戲歌，念詞為：
一角兩角三角形，
四角五角六角半，
七角八角手插腰，
九角十角打電話。
喂！喂！喂！ＸＸ
在家嗎（問）？不
在不在（答），去
哪裡（問）？去看
電影（答）。幾點
回來（問）？不知
道（答）！

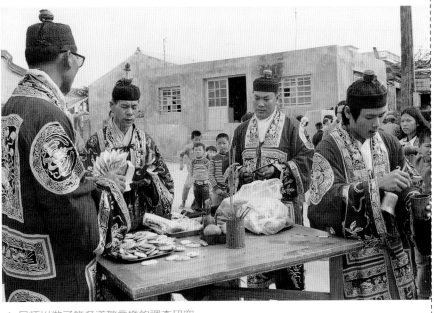

▲ 呂炳川做了許多道教音樂的調查研究。

一、光復前移入台灣或在台灣產生的音樂：

■ 民謠（福佬、客家、客家山歌、採茶歌等）

■ 牛犁陣、車鼓陣、牽亡陣、鑼鼓陣等

■ 南管（以福佬爲主）

■ 北管（客家、福佬皆有）

■ 歌仔戲（原以福佬系爲主，如今亦有客家歌仔戲）

■ 採茶戲（以客家爲主）

■ 佛教音樂（福佬、客家皆有）

■ 道教音樂（黑頭道士、紅頭道士）

■ 八音（常見於客家族群）

■ 十三音（以福佬系爲主）

■ 慶弔樂（婚喪喜慶之音樂）

二、光復後移入台灣的音樂：

■ 除福佬、客家外的大陸各地民謠

■ 崑曲、京戲及大陸各地方戲曲

■ 蘇州彈詞及大陸各地彈詞

■ 京韻大鼓及大陸各地鼓詞

■ 現代國樂

■ 北方系的佛教音樂

■ 回教音樂

■ 大陸各地合奏音樂（如福州音樂、山東音樂、廣東音樂等）

■ 獨奏樂器的音樂（如箏、琴、胡琴、琵琶等）

原住民音樂研究

　　在台灣原住民音樂的研究方面，呂炳川出版的《台灣原住民（高砂族）音樂》有三張唱片，第一張唱片的A面是阿美族音樂，其中包括了六首海岸阿美的港口村、豐濱村和南部阿美豐榮里的《豐年祭歌》、兩首《飲酒歌》，還有《迎送之歌》、《夫婦相愛之歌》和《木材搬運之歌》。B面有阿美族的《流木之歌》、兩首《除草歌》、《除小米草之歌》、《出草凱旋之歌》、《乞雨歌》、《親人亡故之歌》；馬蘭阿美的《悲傷之歌》。另外則是卑南族的音樂，包括：知本村的《凱旋歌》、《猴祭歌》、《感謝來客贈物之歌》、《葬禮悼歌》、《符咒歌》；南王村的《童歌》、《捉迷藏之歌》。

第二張唱片Ａ面都是布農族的音樂，包括高雄縣桃源鄉建山村和南投縣信義鄉羅娜村兩個不同村落所唱的《首祭之歌》；羅娜村的《祈禱小米豐收歌》、《爬樹歌》、《弓琴獨奏》；信義鄉地利村的《飲酒歌》、《治病歌》、《單簧口琴》；建山村的《讚美詩》。Ｂ面有三首邵族的歌：《杵和杵歌》、《遇蛇之歌》、《獵人頭歌》。六首魯凱族的歌：阿烏村的《向男人們

臺灣土著族之樂器

The Musical Instruments of the Formosan Aborigines

呂　炳　川　　　　　Lu Ping-chuan

東海民族音樂學版　第一期抽印本
東海大學音樂系民族音樂研究中心　中華民國六十三年七月
臺灣・臺中

Reprinted from the
Tunghai Ethnomusicological Journal Number 1 July 1974
Ethnomusicology-Church Music Study Center
Department of Music, Tunghai University
Taichung, Taiwan

▲ 這是呂炳川在台灣唯一的一本關於原住民樂器研究的出版品。

▼ 呂炳川調查雅美族時所拍攝的婦女歌舞場面。

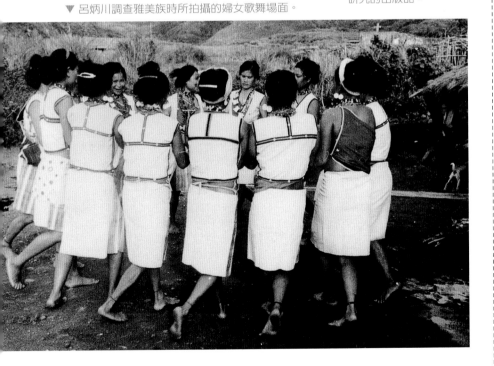

▲ 呂炳川實地調查的地點超過一百三十個村，這是他調查港口阿美族豐年祭的情景。

招呼之歌》、《田裡工作疲倦時之歌》、《婚禮飲酒歌》、《哭泣之歌》；和多納村的《婚禮之歌》、《信號的吆喚聲》。十首泰雅族的音樂：澤人村的《口琴舞蹈》；春陽村的《單簧口琴》、《獵人頭歌舞》、《我是小姑娘之歌》、《被拋棄的女子答唱歌》；清流村的《四簧口琴》；親愛村的《五簧口琴和口琴合奏》；以及互助村的《婚禮舞蹈歌》。第三張唱片則收錄了鄒族、賽夏、雅美和平埔族群的歌。鄒族部份除了阿里山地區的北鄒之外，還收錄了南鄒「沙阿魯亞」和「卡那卡納布」的歌，計有：特富野村的《儀式之歌》、《祭神之歌》和《勝利之歌》；沙阿魯亞的兩首《二年祭（Miatungus）之歌》、一首《離別之歌》；和卡那卡納布的《月令之歌》。

排灣族部份有萬安村的《出閣之歌》；三地村的《婚禮之歌》、《姑娘尋求戀人之歌》、《獵人頭之歌》；北葉村的《婚禮之歌》；安朔村的《粟祭之歌》；新園村的《贈答歌》、《重逢歡喜歌》；以及古樓村的《縱笛演奏》。賽夏族音樂部份，則有新竹五峰大隘村的三首《矮靈祭之歌》和一首《童歌》。B面則有十五首雅美族的音樂和五首平埔族的歌。雅美族

音樂的內容為：紅頭村的《下水典禮之歌》、《船祭之歌》、兩首《搖籃曲》、《棒舞之歌》；東清村的《船祭之歌》、《划船之歌》、《工作合唱歌》、《小米豐收祭之歌》、《新居落成之歌》、《水芋之歌》、《高興之歌》；朗島村的《船歌》、《捕捉飛魚之歌》、《打架之歌》。平埔族的音樂部份則收錄了：桃源村的西拉雅族的《舞蹈歌》；後庄村西拉雅族的兩首歌謠；埔里愛蘭村巴則海族的《開國之歌》；和花蓮豐濱新社村的《噶瑪蘭族歌謠》。

以上這些音樂，錄音效果都非常好，寫實性非常的高，呂炳川也做了系統性的整理。此外他也同時做了許多影像的記錄，包括靜態的照片、動態的八釐米電影、VHS和V8。這除了可以真實的保存當時的音像歷史之外，也提高了後來學者們以此素材來做為分析的可靠度。

【民族樂器博物館】

做為一個民族音樂學家，除了聲音及影像資料的蒐集和建立之外，呂炳川還收集了許多世界各民族的樂器。他說：「一個民族的樂器代表了那個民族音樂文化的具體形象，如果該民族的樂器流失，那個民族的音樂文化也就難以流傳了。」他表示，收集樂器最大的樂趣，是從樂器的流變，可以看出音樂文化的關係，比如從日本的尺八、泰國的笙，可以看出我國文化對亞洲各國的影響；此外，像是印度的二十二律和我國的五音十六律有什麼不同呢？歐洲的塤和我國古代所用的塤有什麼關

歷史的迴響

幾千年以來，人類為了傳承文化，而使用文字來彌補口傳的不足，但是基於語言和文字的符號性本質，而使得它們的記實性、寫真性不強，許多事物無法用語言和文字來充份的表達和記錄。例如：我們無法將一位美女描述得具體而清楚；我們無法將一首好聽的歌用語言和文字來再現；我們也無法將一個場景、一段事件的過程表述完整。人類以前沒有記錄聲音和影像的能力，是到了近代才有了這項科技的發明，而且到了晚近這十年左右，數位化的系統才逐漸完備。聲音和影像的記錄和文字記錄最大的不同，是在於它們具有很強的「擬真性」，它們雖然不是所記錄的事物本身，但是卻相當於一種虛擬的複製品。透過這種記錄和描述的方式，文化的保存和傳承變得更直接而有效，而相關的學術研究也得以更具體、深入而詳實。

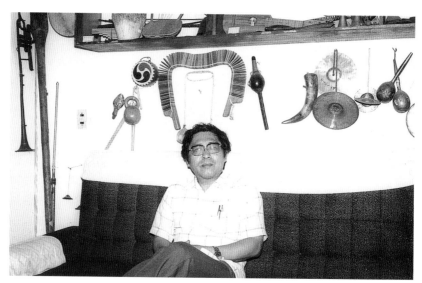

▲ 呂炳川收集了許多世界各國的民族樂器。

係呢？這些研究都必須藉由樂器才能夠落實。

　　呂炳川有一個心願，就是希望政府籌建一座「民族樂器博物館」，收集我國自古以來的樂器來展示，他認為，我國的雅樂早就失傳了，千萬不要讓樂器也失傳才好。按照呂炳川的構想，這座博物館一方面以歷史時間為軸來分類，使國人得以知道樂器演變的歷史；一方面以樂器的種類來分類，使國人瞭解我國音樂的多樣與豐富。除了展示的工作之外，民族樂器博物館還要做整理研究的工作；此外，還要有一個演奏和展售的地方，使樂器和我們更接近、更生活化。他覺得，籌建一座樂器博物館並不是很艱難的工作，最好由政府來做，但是如果政府無暇顧及，他要用自己的力量來設立。[10]

　　樂器是表現音樂的工具，但是它也具體的呈現了一個民族

註10：遠亭，〈成立民族樂器博物館──與呂炳川聊天〉，《新生報》，1978年12月10日。

的音樂觀、美學觀及宇宙觀。以歷史悠久的中國古琴為例，雖然隨著時代而有不同型制上的變化，但是象徵性的意涵則一直保留著，例如以「天桐梓地」呈現出天／地、桐木／梓木、軟木／硬木的這一組二元對比的概念；以十三個徽位象徵著十二個月加上一個閏月等等。漢朝的蔡邕在《琴操》一書上說：琴長三尺六寸六分，象徵三百六十六天；寬六寸，象徵六合；又說前寬後窄，象徵尊卑；上圓下方，表示天地。

而在樂器的使用上也可呈現出一個民族的社會特性及兩性關係，例如有些民族當中的笛、鼓只限男性使用。而不同的文人區或民族，相同的一樣樂器，可能使用方式也不同，例如口簧琴一般都在歡樂及談情的場合使用，但布農族則在傷感時才彈奏。

從聲音、影像的記錄，到樂器的保存與傳承，呂炳川以開闊的視野，為台灣的民族音樂學開啟了一個全域性的研究方向。

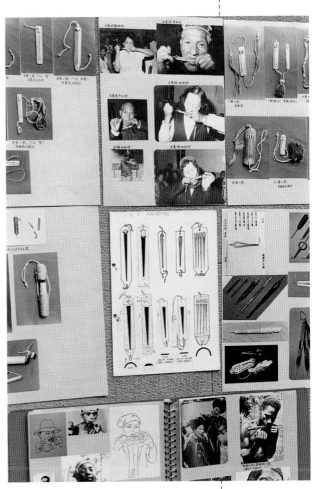

▲ 呂炳川關於世界口琴的收集與研究。

音樂的美學觀

　　呂炳川處在台灣民族音樂學的拓荒時期，而他在治學的態度上，也正好具有著開創性的精神，因此得以為台灣的民族音樂學擬定一個全方位角度發展的架構。他常對筆者說：「凡是有音樂的地方，我都有興趣去參與、調查、研究。」從叫賣聲到喪葬音樂，這些一般人避之唯恐不及的音樂場合，他卻趨之若鶩，讓不少固執著古典音樂至上的音樂界同好，對他產生了許多不同的評價。大家覺得他有點怪，一個接受西洋藝術音樂科班訓練的音樂家，平常以教授小提琴為主業，可是卻又喜歡一些奇奇怪怪的音樂，他的腦子是不是有問題？

　　要欣賞或接受風格上差異很大的音樂，對一般人來說不是一件容易的事，音樂價值觀上的本位主義，讓一般人對民族音樂學產生一種敬而遠之的態度；「口味」和「品味」之間的不同，在當時台灣的音樂環境當中，似乎還不能讓學習音樂的人在其中得到一個清楚的定位。呂炳川常說：「各種音樂我都喜歡，但不見得會常常去聽；有些音樂我可以經常聆聽，但是有些音樂就不行。」就好比一個人喜歡吃辣的、喝酸的，這是他所習慣的「口味」；但如果他是一位「美食專家」，除了酸、辣之外，他還能夠品嚐各種菜餚的特色風格，這則代表了他的「品味」。

【民謠田野採集工作】

在當時的音樂環境當中，呂炳川常從音樂美學的觀點來切入，藉著民族音樂學來開拓欣賞音樂的「品味」，讓社會大眾從一個更為寬廣的角度來接觸音樂。還記得有一次在台北榮總醫生所舉辦的暑期音樂營當中，呂炳川介紹了布農族的音樂，在其中他特地播放了《祈禱小米豐收歌》，馬水龍聽了之後驚訝的說：「這簡直就是現代音樂！」傳統當中有現代，而現代當中又離不開傳統的脈絡，這其實是人類文化的一種常態現象。

呂炳川一直遵行著岸邊成雄對比較音樂學的一種基本理念和態度，那就是：每一個民族的文化都是獨一無二的，每個民族的音樂都有其獨特的價值和意義，因此，以建立在每個民族自主性的文化角度來思考，則美學是相對的而不是絕對的。如何讓台灣的音樂界及愛樂者，能從習慣以西方藝術音樂為價值指標的口味及意識型態，轉型到具有世界觀及多元文化的視野，呂炳川除了在學術上積極從事全面性的領域拓展之外，也在各種演講、座談、訪問當中，不斷的重複、強化這樣的中心理念，並且組織民間性的學術團體，成立中華民國比較音樂學會，來集合更多志同道合、相關領域的學者專家，共同推動相關的工作。

呂炳川是一位非常重視田野工作的學者，秉持著「一分證據一分話」的史學訓練傳統，以及對「一手資料」的重視，再

加上他對於錄音、攝影及錄影器材及技術的專精，使他得以在這個領域充份的將特長展現出來。田野工作是非常辛苦的，進入一個自己陌生的地域，不論是吃的、喝的、住的以及各種生活細節，如何能夠在確保人身安全無慮的條件下，取得自己所需的資料，的確是非常大的一個考驗。尤其是在不同的文化環境當中，不同的生活方式、習俗，不同的價值觀、美學觀，使得這些文化中的人們及活動，都不太能用自己既有的知識背景來認知和釐清；除了一些個人生活作息的習慣問題之外，還要面對不同文化內在深層的觀念和思維的問題。如何能夠在有限的時間當中，客觀而清楚的瞭解其中的細緻脈絡，的確是非常具有挑戰性的一項工作，因此，並不是所有的學者都有興趣做田野調查，也不是所有學者都能把田野調查做得好。但是根據筆者多年與呂炳川共同從事田野調查的經驗，發現他在田野工作當中，具有非常高的適應性及親和力，這和平時在台北都會區生活的他相較，簡直是判若兩人。他可以幾天不洗澡，他還特別強調：這是做田野調查工作必須具備的能力之一！

平常滴酒不沾的他，在豐年祭如此熱鬧的場合當中，也可以很豪爽的和族人喝個幾杯。他常說：「田野工作雖然身體辛苦，可是心情卻是愉快的。」跟隨他從事田野工作多年的得力助手胡金山則說：「呂老師在工作當中所表現出來的那股鍥而不捨的意志和態度，經常令我們年輕一輩的都感到汗顏。」

關於民族音樂學的田野工作，他曾在許多不同的媒體上表達過一些觀念和看法。他談到在十九世紀以前，世界各國在民

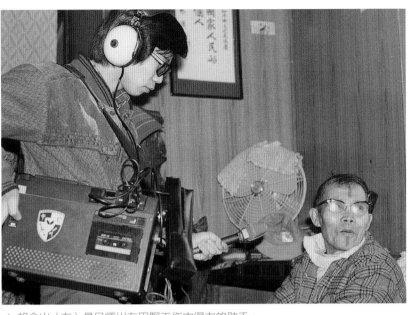

▲ 胡金山（左）是呂炳川在田野工作中得力的助手。

謠研究方面，往往只注意文字的分析，而忽略了「音樂」本身的研究。直到十九世紀末，英、法、德等國的民謠專家們才發現，只是文字上片面的研究，是不能使民族音樂學的知識系統建立完整的。於是在實際的需求下，開始了全面性的「民謠田野採集工作」，以錄音機的前身「留聲機」，嘗試將實際的音樂記錄下來。他指出：最完整的民歌採集，首先是田野工作，然後將錄音帶整理分析，最後寫成論文，將採集來的音樂歸納特色並詮釋出來。田野工作是第一步，但若沒有民族音樂學的概念和理論基礎，則往往會不得其要旨而「白忙」一場。[1]

對於有興趣從事民族音樂田野工作的人，呂炳川認為他應該要具備相當的音樂修養，懂得音樂美學、音樂心理學、社會

註1： 侯惠芳專訪，《民生報》，1978年9月22日。

人類學、文化人類學、歷史學、比較語言學，此外，最好略懂音響及攝影，這樣在採集民族音樂時，才比較不會茫然不知所措，而影響成果。他呼籲民族音樂研究者要注重研究方法，應該親自下鄉去做田野，而不是利用別人提供的資料來做分析，這樣很容易因為資料不確實，甚至錯誤，而產生不正確的研究結果。

在方法和步驟上，呂炳川還曾經特別以他採集民族音樂的方式為例來做說明，例如：錄音前要使用音叉來定位音高，要詳細的記載採錄的時間、地點、族名、部落名，要問清楚演唱者的姓名、年齡、個人嗜好，是否能吹奏樂器或即興演奏，以及在何處學得等等問題。他並且提醒初學者，要留意採集對象演唱的最後一音是否終止，否則將來分析起來會產生困擾。最理想的田野錄音工作，是由一族的出生歌、童謠、成年式歌、結婚歌、工作歌、生病歌到死亡的葬歌都能採錄齊全，並且對每件惑疑的事情追根究底地詢問，以免到最後分析研究時產生無法解釋的障礙。[2]

對於呂炳川的原住民音樂田野工作，岸邊成雄教授有一段深刻有趣的描述：

在東京大學研究室裡，我們倆人曾經做過十分精詳的計畫，採集的程序是計畫的中心，但是查閱各種有關的書籍及檔案，其中所記載的內容，依然令我們無法詳知土著族居住村落、人口等相關的正確數據資料，因此只好抱著「船到橋頭自然直」的心情，到處訪問，到處錄音。但是要以何種順序來錄

註2： 麻念台專訪，《大華晚報》，1978年9月23日。

音？這非得在事先考慮清楚不可，此外，記錄用紙也必須準備妥當。計畫中的錄音程序，是從出生的搖籃曲一直到死後的葬儀歌為止，其中包括戀愛歌、結婚歌、工作歌、收穫歌、戰鬥歌、獵歌、生病歌等等。

為了使這些歌曲能便於有系統、有組織的整理，細心的呂炳川還特地去印製記錄用表格，每錄一曲一歌，就一一寫上錄音的地點、人物、時間等等相關資料，但是每每錄音時，呂氏就表露其慌張急躁的個性，所以常有將記錄用紙給戳破的情形發生。而我的任務則像是個體貼入微，費盡心思的妻子一般，在一旁協助幫忙他。例如，面對麥克風緊張而唱不出聲音的老人，先緩和他的情緒，或者讓別人先唱一些流行歌曲，製造些輕鬆的氣氛，待老人心境穩定後，再唱古老的歌曲。[3]

【社會文化現象的關注】

除了學術研究工作之外，呂炳川也非常關注社會上的各種文化現象，他深深覺得國內社會人士太忽略自己的文化財產，以原住民文化來說，年輕的族人們盲目的在追求時髦，對於祖先遺留下來的寶貝歌謠置之不顧，致使這些豐富的傳統音樂急速的失傳。而國內研究民族音樂的機構又相當缺乏，有興趣於原住民音樂的青年們，他們的採譜和錄音也缺乏正確的方法，這種種的問題都阻礙了原住民歌謠保存與整理的工作。[4]

一九七八年十一月七日，他在《聯合報》以〈唱出民族歌聲〉為題，對於當時盛極一時的「現代民歌運動」，及不少人

註3：岸邊成雄，〈序言〉，《台灣土著族音樂》（呂炳川著），1982年。

註4：陳小凌報導，《民生報》，1978年3月10日。

低視民謠和流行歌曲的問題，特地撰文表述他的觀念和看法：

這幾年來，尤其是年輕人研究民族音樂以及推行民歌及民間音樂的風氣日盛，這是可喜的現象。本月八日晚上，在中山堂將有一場名為「思想起」的古老民俗歌謠演唱會。民謠或民間音樂以往在實踐堂由洪健全基金會支持下，也舉行了幾次音樂會，使一般人對傳統民俗音樂有認識，當然是很有意思的。

有人說流行音樂、民謠是低俗的，尤其是屬於自己本國的，更加鄙視唾棄，而我卻不以為然。我認為歌曲是男女愛情的自然流露，亦可以顯現社會的多種豐姿。有人認為除了西洋古典音樂以外之音樂全是不入流的，其實外國第一流的音樂家們，有很多也廣泛地吸收了爵士音樂、輕音樂、或鄉土音樂。被視為屬於黑人的爵士音樂，二十世紀的音樂莫不被其影響。因為有廣範圍的攝取，才會有泉湧的靈感與豐富的感情，否則侷限在狹隘的範疇裡，如何發揮偉大的創思呢？從小就接受各式各樣的音樂，長大後就能有容許各種音樂的胸襟。古代好的音樂就是雅樂，意思相等於現代人所崇尚的古典音樂，是君子高尚的愛好。相反的，鄭衛之音是屬於庶人的，非君子所喜愛，不能登大雅之堂。

鄭衛之音，乃是描寫男女愛情，這種觀念從古時流傳到現在，平心而論，藝術歌曲也好，西洋古典歌曲也好，各國民謠也好，大都是歌情誦愛，既然歌曲是表露人類的坦白情感，如何評斷高尚或低俗？有人會反問說，因為那些歌詞不雅，曲調挑逗，是屬於一般大眾的娛樂。事實上，旋律又如何評定高

低？曲調又如何分辨出雅俗？站在民族音樂家立場，我並不反對流行歌曲，只是希望我們的歌曲能夠跳出日韓流行歌曲的窠臼，擺脫西洋音樂味道的困擾，抓住民族的特性，抒寫民族的感情，唱出真正屬於中華民族的歌聲。

此外，對於名詞使用不當及概念意義不清的現象，他也特別在媒體上為文討論「民歌」的定義、特性及其相關的一些問題，在〈民歌？民歌？〉這一篇文章的結論中他談到：

歌曲是人類情感的真實表現，而民歌更是人們生活自然的流露，它經過時間的篩選、空間的傳遞和人們的接受之後才流傳至今。從民歌中可以發現社會生活的各種豐姿，訴一曲《康定情歌》，哼一段《親家母》，唱一首《杯底不可飼金魚》（呂泉生曲），都是那麼的親切，那麼的感人。從現在年輕人所喜愛的事物中，可以看出他們希望和努力的目標：在校園裡，從比賽活動當中的歌謠創作，可以看出這一代年輕人開始從音樂中尋找民族的情感。或許這些歌曲流傳不久，或許經過幾十年之後，也加入了民歌的陣營中。期待有志者能朝此方向共同努力、充實。[5]（呂炳川，1979：237）

他不贊同目前我國傳統國樂一味追求西洋音樂形式的發展方向，譬如，國樂團是仿照西方交響樂團的編制，國樂創作曲講究西方和聲、對位的技巧，樂器也依循西方樂器的音色改革等等，他指出，既為中國音樂，就必須根據我們民族音樂的特性，及我國社會背景來做為研究創作的準則，並且這種研究工作應該與演奏並重。[6]

註5：《民生報》，1979年3月31日及4月1日。為求文章行文及筆調的一致性，在不影響原意之下，小部份文字稍做了一些修飾。

註6：湯碧雲報導，《中國時報》，1979年12月31日。

【資料建檔科學化】

李哲洋在《全音音樂文摘》第十卷第四期〈記一位殞逝的音樂學者——憶呂炳川博士〉一文當中,對呂炳川的治學方式及態度,有一段極富於生活性筆調的描述:

呂博士有三件事是我自嘆弗如的,其中之一便是他的藏書極多,我和他比起來簡直是小巫見大巫,他是我認識的朋友當中藏書最多的人,除了書齋之外,連房間能放書的地方也都擺滿了書。呂夫人曾表示:「我禁止他再買書啦!」可是他還是依舊照買不誤。其次是他擁有攜帶式錄音機的機種之多,幾乎到了可以開一家音響器材博物館的程度,並且他使用的器材都是精品,價格十分昂貴,例如他最近常用的機種,身價便值新台幣四萬元之譜。

其三是他十分勤於做田野工作,光是所收錄的台灣山胞與漢族的錄音帶數量,便足以令人不得不承認它是台灣民間音樂的一個寶庫。雖然錄音帶的數量龐大,但他卻整理得井然有序,完全不像一般人想像中的藝術家那種行事風格。同樣的情形也反映在他工整的電話簿與札記上,我常想,這也許是他青少年時代就讀商業學校所培養出來的習性吧?呂博士曾經對我透露他田野工作時的筆記法,那便是每一趟田野工作都用一本中學生使用的作業簿,他認為這樣不但不易紊亂,日後也比較易於尋找。[7]

呂炳川的田野工作,因應不同的調查研究對象,而設計了

註7:《全音音樂文摘》第10卷第4期,1986年,頁39-40。在不影響原著意義及筆調的原則下,文章有小部份稍做潤飾以求行文的流暢。

一些相關的表格，從這些表格當中，我們也可以看出他蒐集資料的方法與研究架構，以下就以幾個例子來做說明：

採集紀錄卡

在這張採集卡當中，我們可以看出呂炳川採集工作建立資料的一個步驟、內容和方法，包括：各種樂種、劇種、曲種和藝能（如跳鼓陣等民俗藝陣）的種類和名稱；曲目及演出的主題和名稱（題名）；行政區、地理區及文化區（地域）；所屬民族或族群（種族）；採集的地點、場合，如：家裡、廟裡、集會所、田裡、海邊等一般性或特殊性場合（採集場所）；採集日期；採集者，也許是本人、助理或委託他人所採集，但只要調查記錄清楚正確，它就是有效的資料。

錄音器材，包括卡式錄音機、盤式錄音機，現代則有更新的數位式錄音機，包括：DAT、MD、CD以及硬碟的錄音等。單音和立體聲會影響聲音的品質、時間長短和記憶體容量，一般而言，語言式訪問可用單音，音樂記錄則需用立體聲；多軌錄音需要較專業的錄音技術，用以分別清楚不同的聲部及配器。錄音帶不同的品牌有不同的特性，有些高音清晰，適合錄打擊樂器，有些音色溫潤，適合錄絃樂器等等；這部份同時也要考慮錄音器材的因素，包括錄音機、麥克風、甚至訊號線等等。錄音帶規格主要是一般帶（Normal）、二氧化鉻（CrO2）帶、金屬帶（Metal）這三種之分，DAT和MD則規格都一致，

只有產品好壞優劣之別而已。

　　除了所有的錄音資料都必須有系統的做好編號之外，如果一卷錄音帶沒有錄完，其中錄了幾種不同的音樂；或是一種音樂錄了好幾卷錄音帶，這時就要做好更細部的編號工作，甚至註明錄音機計數錶上的數字，以便後來整理分析時查尋之用。一般市面上販售的錄音帶基本上都標有時間的長度，但是自己重新組裝的錄音帶則需再註明時間長度，以便於錄音時能做好適當的選擇及安排，配合音樂的長度，選擇不需換帶，能一次錄完的錄音帶來進行錄音，以免換帶時切斷了持續進行的音樂。從前的盤式機具有不同速度的切換裝置，以選擇不同音效及時間長度的錄音，現在的器材大都採固定速度進行錄音。雖然不同地區有不同的供電力，但這些對錄音本身影響不大，而且一些較專業的器材，本身就有可自動或手動的供電調整。

　　參考資料可附上相關的調查研究報告、文獻、圖片及影音資料。備考可記錄相關或不相關的一些特殊人、事、物，以加強印象、豐富資料。在演唱（奏）者的記錄方面，除了姓名之外，還有性別、年齡、職業、住址，以及和他學習音樂有關的一些資料，包括：出生地、成長的環境、學習音樂的環境、以及他本身音樂的素養和能力等這些和個人生命史有關的資料。此外，除了和音樂有關現象的記錄之外，也注意到了對相關的舞蹈動作及肢體語言的記錄及描述。

　　採集記錄卡的格式及內容如下：

採集編號：					呂炳川

叫賣聲　閩南民謠　大陸民謠　國　劇　回教音樂	藝能名稱：
童　謠　客家民謠　歌仔戲　佛教音樂	
藝　能　土著民謠　崑　曲　道教音樂	曲　種：

題名：	地域：	種族：

採集場所：	採集日期：　年　月　日　採集者：

卡式盤式　單音立體　二軌四軌　錄音帶廠名：　　錄音帶規格：

錄音帶號碼：　　計數：　　時間：　　速度：　　錄音機名：

電源：　　參考資料：

備考：

演唱者姓名	年齡	性別	職業	住所	出生地、環境、音樂的素養

※備考：音樂的記事，關於身體動作的記事。

戲曲調查資料卡

　　在呂炳川關於戲曲音樂的調查資料卡當中，所建構的資料系統包括：劇種的分類及其名稱；除了正式的名稱之外，因為不同的語言區、文化區的使用關係，因此有將同一類的劇種賦予不同別名的可能。除了地域性、語言區之外，是否有其他不同的民族使用這種戲曲？這也是有趣而值得關注的一種現象。在語言的使用上，除了經常可以看到的「正字戲」（官話系統）和「白字戲」（方言系統）之外，還有沒有使用其他的語言？唱腔是屬於崑腔還是高腔等其他唱腔系統？音樂構造有何特殊

之處？流行區域有哪些？是新發展出來的劇種，還是傳統的舊戲？是規模較大的大戲還是少數幾人即可演出的小戲？使用了哪些樂器？角色的分類如何？臉譜的式樣與風格如何？有沒有相關的唱片及影音資料出版？其他相關的參考資料還有哪些？目前是盛行依舊還是逐漸式微？這個劇種的由來和它的歷史背景為何？戲劇內容有哪些特色？著名的劇團有哪些？有哪些有名的曲目？知名的演員有哪些？調查資料卡的格式如下：

劇種		別稱		種族		語言	
唱腔		音樂構造		流行地域			
新舊	大戲	樂器					
角色				臉譜		唱片	
參考資料			現狀				
由　來							
內容特色							
備　註							
著名劇團							
著名曲目							
著名演員							

【影音資料數位化】

對於呂炳川在民族音樂學上的學術成就，除了他所開拓的領域及範疇之外，我們應該將焦點放在他的治學方法及一些具有開創性的作為上。首先值得談論的就是他的田野錄音工作。在這方面，我們知道他具有錄音技術及器材方面的專業知識，

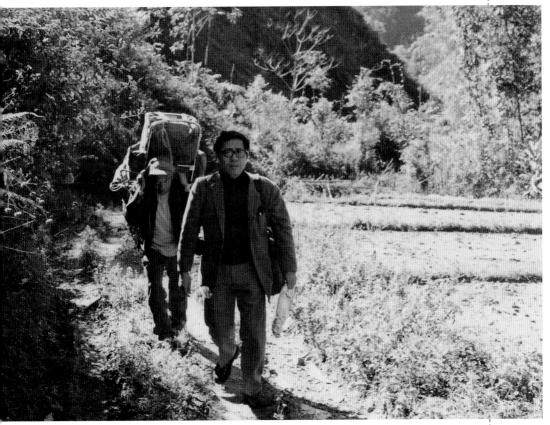

▲ 早期從事田野工作，必須背負笨重的錄音器材。

這使得他的錄音品質都能達到一定的專業水準；有了這樣的基礎，加上他對錄音過程與步驟的嚴謹要求，使得他所從事的田野工作，能夠正確的建立起有效的音樂數據。

　　音樂學是一門需要藉由音樂來作為主要分析對象的學問，因此建立清楚而正確的音樂資料，是進行研究的第一步工作。從前的學者如果要瞭解一首音樂，他會要求拿這首音樂的樂譜給他看；但是現在的學者不這麼做了，他會要求實際的播放這

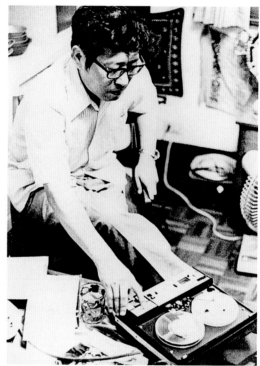

► 呂炳川對田野的錄音器材
非常講究。（楊熾宏/攝影）

▼ 呂炳川帶領第一屆師大音
樂研究所的學生做田野調
查。這是一段從霧社到發
祥的路，因為路況太差，
所以大家下車徒步（1980
年7月22日）。左起：林久
惠、呂志宏、劉安琪、呂
炳川、呂鍾寬、許國良、
陳淑文，駕駛為胡金山。

首音樂讓他聽。如果錄音品質不良，使得音樂內容無法清晰的呈現，那麼一定會影響研究的正確性，這是早期從事音樂調查工作常會遇到的一個基本問題。近代以後因為科技的發達，影音資料朝向數位化發展，錄音科技也隨著進步。一般只要使用一台輕便的隨身聽設備，也許就能錄下一段清楚的對話和音樂，但是嚴格來說，要能達到好的錄音品質，還是需要高級專業的錄音設備，否則無法承受響度、動態強大的音樂。

▲ 呂炳川的「佛光山梵唄」錄音專輯。

在這方面，呂炳川於五、六〇年代就已經做了非常好的示範，從榮獲日本藝術祭大獎的唱片《台灣原住民（高砂族）音樂》、《台灣漢民族音樂》以及《佛光山梵唄》唱片中，我們就可以看出他的功力。到目前為止，縱使有不少學者以數位錄音技術做了許多有關的錄音出版，但是錄音的音響效果，並不見得能超越呂炳川從前所做的。

其次，在錄音資料的記錄上，除了要求高度的音響品質外，呂炳川還將錄音的音樂內容做了完整而全面的研究分析，顯示他的田野調查工作是有理論背景和研究架構來依循的。這種方法，直到目前為止，還是像經典般的被遵行使用著。

【研究個案】

除了系統性的調查和研究之外，呂炳川也有一些主題性或個案式的研究值得特別提出來討論，以下就分別舉例說明之。

布農族《祈禱小米豐收歌》

對於布農族這首特殊的音樂，呂炳川是在經過了十五個村的調查分析之後，以統計與比較的方法來對這首歌做出一個研究的初步總結。這十五個村包括：台東縣延平鄉的桃源村、武陵村；南投縣信義鄉的明德村、羅娜村、地利村、潭南村，仁愛鄉的中正村；花蓮縣卓溪鄉的卓溪村、卓清村；高雄縣桃源鄉的桃源村、建山村、勤和村，三民鄉的名生村、民權村。根據他所做出的調查統計資料，內容分析如下：

■ **歌唱編制：**這首歌演唱的正規編制為八人到十二人，其中以十二人為最普遍，亦以三部合唱為最正統。

■ **使用社群：**這首歌的唱法以「郡社群」及「巒社群」為最多，「卓社群」及「卡社群」則不知此歌，甚至連這名稱都未曾聽說過，「丹社群」及「蘭社群」亦不知。因此若根據馬淵東一的學說，則是「卓社群」及「卡社群」從「巒社群」分出後，而「郡社群」及「巒社群」未移動前即產生此曲。

■ **和聲進行：**這首歌配合和聲之順序沒有統一，但均以唱出協和音為目標（大三度、小三度、完全四度、完全五度等）。

- **旋律進行：**這首歌的唱法從低音徐徐上昇，卻無統一，大致上爲低於半音左右。

- **時間速度：**這首歌的演唱時間及速度（Tempo）亦不一定，由領唱者（旋律部份）之隨心所欲而調整，且與音域有關，音域寬則演唱時間長，相反則較短。

- **樂曲體裁：**唱完此曲後，是否繼續唱其他歌曲亦未統一，大約有下列三種情形：只唱《祈禱小米豐收歌》；唱這首歌之後舉行首祭（即唱首祭口號及首祭歌）；唱這首歌後合唱另外一首歌。

- **音樂傳承：**這首歌的唱法從何處學來，答案有二：一是祖先從瀑布聲音所得來的靈感，二則由蜜蜂的嗡嗡聲得來的領悟。其中大多數村落都認爲前者的說法較確實。

- **象徵意義：**據說此首歌曲與一年小米是否豐收有極密切之關連。

呂炳川在對布農族整體音樂理解的基礎上，根據所做的統計分析資料，又對相關文化脈絡做了進一步的解釋。此外，他也針對當時社會所普遍存在的一些觀念來做討論，顯示著他參與社會、推動學術理念的企圖與作法。他認爲：

- 過去有人認爲原住民爲狩獵民族，但由各族許多有關農耕的歌謠上可以顯示，台灣原住民基本上應爲農耕民族（雅美族除外）。

- 布農族人過去有獵人頭之風俗，他們認爲這與農耕狩獵有關，能砍更多的人頭，便有更豐富的收穫。對於砍取回來的

人頭，給予虔誠的祭拜，是懇求這些人頭能帶來更多的福祉（收穫）。

■ 以往西洋人都認為東方音樂沒有和音，由布農族的和音唱法可以證明，和音並不是西洋人的專利，其協和音唱法雖然無法得知正確的起源，但極可能年代比西洋音樂更早。（西洋音樂的和音唱法大約起於第九、十世紀，到了十一世紀才真正風行起來。）

■ 從布農族與泰雅族的各種歌謠來觀察比較：布農族著重集體主義，泰雅族則是個人主義；前者為合唱的種族，後者為獨

▼ 布農族口琴的演奏。

唱的種族，兩族之間雖爲近鄰，但在歌謠方面幾乎沒有共通點，由此證明以往兩族之間相互敵對，並且在文化上幾乎沒有交流。

■ 布農族少有舞蹈，這與其他種族之愛好舞蹈成了對比，而且歌謠的種類少、變化少，大多爲農耕、狩獵之歌，有關談情說愛及快樂之歌較少，屬於內省型的族性，而鄰近的泰雅族則表現了相反的族性。

■ 利用種種方式測驗，發現大多數布農族人具有相對音感，例如隨便唱一個音，或隨意唱一首符合他們音階的曲調時，他們立即能配上do、mi、sol的和音，但是他們沒有樂譜，不懂得絕對音感，因此《祈禱小米豐收歌》的起音，各村均不相同。

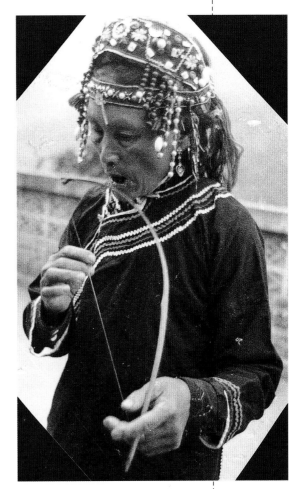

▲ 布農族弓簧琴的演奏。

■ 除了《祈禱小米豐收歌》之外的各類歌謠，大致在各個布農族村莊皆可聽到，而這些村莊散佈在中部、東部及南部，可見在他們種族大移動之前，早已有了這些歌謠的存

在。（呂炳川，1979：103-131）

此外，他也特別對布農族的音階及和聲，提出四個問題來討論：

■ 布農族的和音唱法是否受到外界影響？
■ 布農族的和音唱法是在移居台灣後由其他種族傳入的嗎？
■ 布農族的和音唱法是在移居台灣前就已經具備的嗎？
■ 布農族的和音唱法是由口琴、弓琴的泛音導入的嗎？

前三者是以文化的傳播論為考量點所提出的問題，這樣的一種觀點，會過分強調外來傳播的力量及其影響力，而忽略文化內在的自主性和原創性，但這也是普遍一般人都可能會提出的問題。第四個問題則主要是針對黑澤隆朝的說法提出質疑和批判，呂炳川認為在持有與弓琴相同的音階以前，並不能說布農族就沒有音樂，而《祈禱小米豐收歌》的歌唱方式，也和布農族以泛音形成的基本音階完全沒有關係。此外，這種音階的進化論觀點也不適用於布農族群。（呂炳川，1982：31-33）

對於布農族音樂的研究，後來的學者大都還是在呂炳川的論述架構上來繼續擴充及發展，其中要以吳榮順所做的調查與研究最為全面；筆者所做的研究，除了建立概念與現象的全面性資料之外，主要是著重從文化內

音樂小辭典

【布農族的心譜】

　根據筆者的研究，布農族的弓琴及口琴，事實上是有本而奏的，也就是說，弓琴或口琴的演奏是為了將一段旋律模擬發聲出來，是有目的、心中有譜的。若以先後順序來說，是先有歌聲及旋律，之後才由樂器模仿演奏其音的，而並非由弓琴或口琴的泛音形成音階或歌聲。一者是考慮族人實際演奏的音樂觀念及操作方式，一者是試圖以音階的進化論觀點來建立一套音樂發展的解釋模型，二者之間代表了相當不同的學術研究旨趣。

在的系統與觀點，以及音樂實際所呈現出來的現象，來做系統性的分析。此外，對於非常特殊的這首《祈禱小米豐收歌》，除了釐清它的歌唱原則及表現方式之外，也進一步探討其中的結構規律、象徵意義以及和文化之間的相互關係[8]。

南管源流的探討

〈南管音樂始於明初／呂炳川博士下月在香港發表論文〉，一九八四年六月四日，《聯合報》記者黃寤蘭以這段醒目的標題，報導了呂炳川關於南管形成理論的新論點。在當時國內正處於「南管熱」的浪潮中，提出這樣一種不媚於時潮的觀點，的確對當時社會集體的民族情感朝向本土化來宣洩的趨勢形成

註8：參閱筆者在1991年「中國民族音樂學會第一屆學術會議」論文集當中的〈布農族祈禱小米豐收歌pasibutbut之發微〉及1995年於澳洲坎培拉舉行的國際傳統音樂學會（ICTM）第33屆國際會議中所報告的 "Music and Ritual of Bunun: Conceptualization, Classification, and Modes of Expression"〈布農族的音樂與儀式──概念、分類及表現〉。

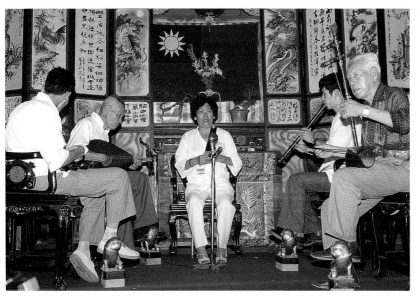

▲ 南管的「上四管」演出型態。

了一種挑戰。

多數有關南管起源的論述，都有漢代、晉代、唐代或五代、宋代之說，其中以主張唐代者佔絕大多數。呂炳川從樂器、聲腔、劇本、歷史、記譜法曲牌及樂曲的形式結構來分析，認為南管形成於明朝初年至中葉，而盛行於明末至清初。任何樂種的形成都不是偶然的，在形成之前必有一段蘊育和發展期，呂炳川認為

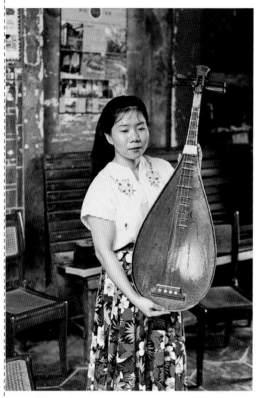

▲ 南管藝人施瑞樓小姐捧著一把南管琵琶。

五代至宋代可謂是南管的蘊育期，因為五代上承唐代樂制，因此難免保有唐代之遺風，但是要到明代以後，南管的演奏體制才真正具備。（呂炳川，1989：130）

南管的「上四管」有琵琶、洞簫、二絃、三絃、拍板這五樣樂器，這樣的演奏組合方式，及其樂器形成及發展的歷史背景，是作為判斷這一個樂種成立的基本條件和因素，呂炳川即以此作為探討的基礎，來對南管成立的年代提出合理的假設和推論。

▲ 南管的記譜法。

在琵琶方面，呂炳川首先根據所收集來的二百多張有關琵琶演奏的圖像資料，就演奏的姿勢來作分析，發現從南北朝、隋、唐、五代、宋、元、明、清一直到現代，琵琶演奏的抱持姿勢，從接近水平甚至低於水平角度的平持方式，一直朝向接近頭部的斜持甚至立持方式來發展。雖然每個時代抱持琵琶的圖片內容都有一些變化，但從整個發展的趨勢規律看來，南管琵琶的抱持姿勢絕不屬於唐代。琵琶盛行於南北朝至宋代的宮廷，明代以後民間音樂興起，琵琶繼續保持器樂的領導地位，呂炳川認為南管正是這時期形成的。

其次就琵琶的「品」[9]「相」[10]來說，南管琵琶初為四相九品，至後來改為四相十品；在呂炳川所蒐集的圖片資料當中，

註9：「品」是指面板上用以壓絃彈音的琴格。

註10：「相」是指琵琶琴頸部分的琴格。

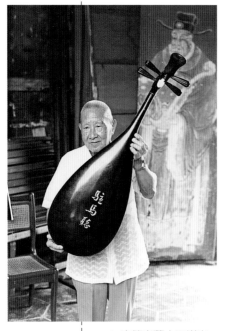

▲ 南管老藝人王崑山先生手持一把名為「駐馬聽」的琵琶。

除了統計各朝代琵琶的品相數目並與南管琵琶做比較之外，有關明代的琵琶亦有十一個重要的資料證據，其中有七個例子可以認出品相的數目，因而從比較及相關例子的佐證當中，都可以顯示南管琵琶保留的是明代的遺制。

若以琵琶的形狀來做比較，日本正倉院所保存的唐代琵琶，其背板均接近平底，而南管琵琶與現代琵琶同樣都是背板成弧狀；唐代琵琶的曲項多接近於九十度，而明代至清代的琵琶則大多為四十五度。南管琵琶的曲項為四十五度，顯示它應為這時期的產物。

在撥子及捍撥方面，因為牽涉到技巧的使用及發展，因此也可做為音樂風格形成的重要依據。琵琶在宋代以前大多數使用撥子彈奏，此外還在面板上蒙上一塊長方形的皮（即捍撥）來保護面板[11]，捍撥上並加上彩繪以為裝飾。明代以後廢除撥子及捍撥，完全採手指彈奏。南管琵琶以手指撥彈演奏，面板亦無捍撥，顯示它應形成於明代。

至於南管所用的洞簫，有人認為它就是唐代的尺八，呂炳川也以現存於日本正倉院的尺八來做比較，顯示唐代的尺八和南管的洞簫是形制不同的兩套系統。二絃亦然，因為唐代之前拉絃樂器尚未出現，胡琴是元代以後才有的，南管的二絃應為宋代（一說為五代）以後出現的奚琴，因其體制與宋代陳暘

註11：面板由桐木製作，因為質地鬆軟，較易刮傷，因此以捍撥來作為保護。

《樂書》中所載之奚琴相似。此外，韓國至今仍保留自宋代傳入之奚琴，而且他們也還保留「奚琴」這個稱呼，其形制與南管的二絃類似，因此可作為佐證之資料。

關於三絃這樂器，呂炳川以明代楊愼在《昇庵外集》中所云：「今之三絃，始於元時」；楊蔭瀏在《中國古代音樂史稿》中所論：「其中為元代新出現的樂器，有三絃」；以及岸邊成雄在《古代絲綢之路的音樂》一書中所主張之「三絃之出現大約在元末」，這三種記載及學說，認為南管形成期為明代，應是合理的一個假設。

在拍板的使用上，根據呂炳川所收集的資料顯示，唐代相關的圖片當中有四板、五板、六板及七板者，其中以四板居多；五代之圖片資料中多為六板；宋代亦為六板較多；元代資料不多，只有二例：一為五板，另一例清晰度不足，可能為二板；明代有五板及六板兩類；至於清代則皆為五板。由此看來五板並非唐代拍板形制的主要模式。

除了樂器的形制之外，若從聲腔來考察，南管的唱腔接近崑腔，或者受崑腔的影響最大；除了崑腔之外，可能還有一些來自弋陽腔、青陽腔、潮腔、甚至民歌等等，但這些唱腔均產生於元朝末年至明朝中葉期間，因此，如果以此作為依據，也可以知道南管的形成時期應該是在明代。

若從劇本的體裁來考察，元雜劇的體裁通常是每本四折再加上一段楔子來演一個故事，由一個角色唱到底，每一章用「折」為名稱。到了元末明初，有些雜劇作家可能受到南戲的

影響，也使用了「齣」這個名稱。到了明代的傳奇就不用「折」而用「齣」。南管有的用「折」，有的用「齣」，可見南管是元代以後形成的。

　　若從歷史的演變來觀察，除了傀儡戲之外，中國歷史上任何一個合奏性的樂種或劇種，沒有一個能維持一千年而保持原狀不變的。呂炳川認為，依據這樣的一種歷史變遷特性看來，似乎沒有特殊的理由來解釋南管是例外的。

　　若從記譜法來觀察，南管的琵琶譜雖與近代通用的工尺譜略有差異，但仍然屬於工尺譜的類型。工尺譜的記譜法形成於宋代之後，而盛行於明、清兩代。唐代的「琵琶譜」，包括：《敦煌琵琶譜》、日本《天平琵琶譜》、《開成譜》、《五絃譜》等，記譜法內容都大同小異。「記譜法」是記錄、傳承、再現音樂的一種符號法則，它具有很強的約定俗成的時代性特質，因此南管若形成於唐代，則它必然會使用唐代的記譜方式，由此可知南管的形成不可能早於宋代。

　　若從曲牌及樂曲的形式結構來觀察，呂炳川認為中國任何樂種的源流，都與古代音樂產生一定的關係，例如宋代的諸宮調汲取唐宋大曲、法曲的形式；台灣歌仔戲的排場音樂也使用宋、元時期的曲牌。其次像樂曲「由慢到快」的速度處理方式，也普遍的存在於各種音樂及戲曲當中，但我們不能因此就認定它們源自於唐代。

　　呂炳川的論文從實證研究的角度出發，對一個樂種從各個層面來做剖析及探討，以史學及考據的方法，對其中每一個因

素及項目，不僅從文獻上尋找相關的資料，更從圖像資料上建立更為確實的依據。而且在社會大眾普遍陶醉於鄉土情懷的時潮時，呂炳川卻依然秉持著學術的本份，強調心理認同與學術定位之間的區隔。在情感上，他也認為把歷史時間的關係延長，對民族情感的發抒以及加強文化的價值有很大的幫助，站在這個角度來看，將南管源流的時間上溯至古代，以此增添幾許思古幽情，乃人之常情。

因此，對於當時整個社會心理處在一種回歸本土的狀態，類似「南管起源於唐代」的這種具有營造歷史情懷功能的說法，在情感上他是可以認同的，但是在學理上，他還是認為應該將這種觀念及事實做一個澄清。在當時提出這樣的一篇論文，除了顯現他學術研究的方法之外，更表現了他對待知識的態度以及人格的特質。

關於布農族的《祈禱小米豐收歌》和南管源流的研究，顯示了呂炳川兼顧田野工作（Field Work）和書案工作（Desk Work）的能力，也呈現了他結合民族學調查和史學研究的功力。他所做的這些努力，在台灣民族音樂學的發展史上，不僅開拓了一個寬廣的研究範疇及視野，也提出了更多可能的角度及全方位的研究方法。

才能教育的實踐

　　一走進才能教育研究中心，便看到一大群孩子正在上體能訓練，個個活潑健康，正興奮地排隊練習彈簧床跳躍，由於全身運動的結果，使得孩子們的臉紅冬冬的，顯得越發可愛。在小小的運動場上，還擺著單槓及跳箱。呂炳川表示，許多人認為讀國民小學五、六年級的學生，才適合做跳箱運動，其實幼稚園的孩子照樣能做，只要在運動時注意安全，對幼兒的發育是有益無害的。除了體能訓練之外，還有美術、音樂、毛筆字、珠算等各種課程，這些課程也都力求新穎、有趣，以啟發兒童的創造力為主，例如：美術教學就一直翻新教材，使孩子們時時處於一種新的學習狀態，水彩畫、燒畫、版畫、滴流畫、手糊畫等，都自由大膽地表現了孩子們的想像力。

　　以上這段文字是《中華日報》記者戴昌芬於一九七六年三月三十一日所做的一則報導，標題為〈培養兒童才能教育／旨在平衡發展智能／鈴木鎮一認為學習音樂可以培養記憶力、集中力〉，介紹了當時由呂炳川所成立的才能教育研究中心的相關課程內容及教學理念。從以上的這段描述，我們大約可以勾勒出一幅關於才能教育上課的場景：充滿著多樣的內容和豐富的創造性活動，藉著各種的訓練，孩子們都在其中盡興的嘗試，將生命的潛能給綻放出來。

【才能教育的緣起】

才能教育的創始人鈴木鎮一，一八九九年生於日本名古屋市，他的父親鈴木政吉，是日本小提琴製造業的開山祖師，其工廠規模之大可居世界首位。一九一八年鈴木鎮一赴德留學，時間達九年之久，留德期間隨著名小提琴家庫林格勒（Kringler）學琴，並與愛因斯坦有深交，受其薰陶頗多。一九二九年回日本執教，一九四二年以松本市爲中心，在日本全國各地設立才能教育研究會，推展幼兒才能教育。

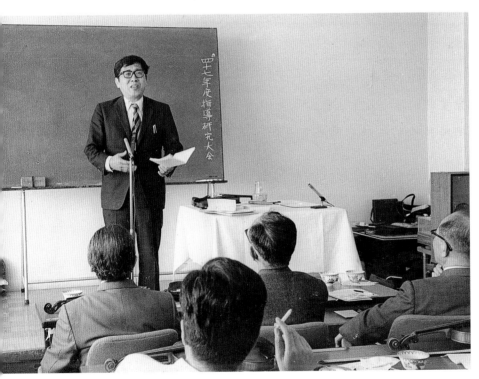

▲ 呂炳川於日本松本市的國際才能教育大會上演講（1972年5月）。

註1： 雅音撰稿，〈幼兒才能教育萌芽／呂炳川教授創辦才能教育研究中心〉，《愛樂音樂月刊》，第36期，1972年1月16日。

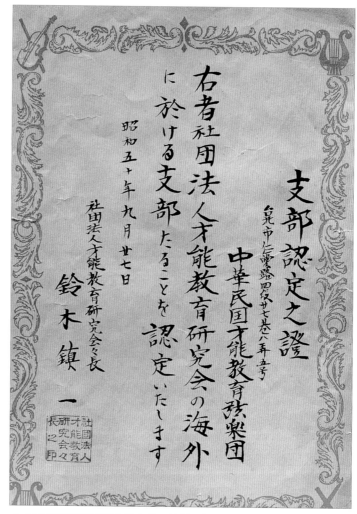

▲ 日本才能教育研究會鈴木鎮一給予呂炳川的認證。

　　他提倡早期教育的動機很簡單，而這個啓示其實就來自於最平常的生活之中，也就是：語言活動。他在二十幾歲留學德國的時候，德語能力不甚理想，可是他卻聽到每一個德國的孩童都能說著流利的德語；這樣的一種衝擊，突然讓他領悟到後

▲ 縱使是高難度的跳箱，只要訓練得宜，兒童還是能有傑出的表現。

天環境對於學習的重要。為什麼每一個國家的孩童都能說著一口流利的母語？一個人長大之後學習另一種語言是非常困難的一件事，但是孩童卻自然而然的習得語言能力，其間問題何在？這個現象原本是天經地義的一個事實，也沒有什麼值得大驚小怪的，但是鈴木鎮一卻由此得到了一個啟示：孩童之所以能夠自然而流利的說著自己的母語，是因為他們從出生開始就處在一個良好的語言環境當中成長；同樣的道理，如果從小就能給予孩童其他能力成長的一個理想環境，那麼其他方面的能力也就能夠和語言一樣發展得很好。這樣的培育方法就是「才

▲ 才能教育試圖運用各種方式來啟發兒童的潛能。

註2： 呂炳川，〈兒童早
期教育的重要〉，
《台北西區扶輪社
社刊》，1976年5
月15日。

能教育」。[2]

　　鈴木鎮一對這種人文上的自然現象有了一番體悟之後，於是把小孩學習語言的這種過程和能力，進一步應用在小提琴的教學上。他以小提琴做為試驗，將孩子們學習語言的這種潛能轉移到音樂上，結果一年以後，這些年齡從四歲到九歲之間的三十個孩童，竟然真的在東京日比谷音樂廳，以優美的琴音聯合演奏了韋瓦第（Antonio Vivaldi, 1678-1741）的《小提琴協

奏曲》。如今，「才能教育」不僅在日本全國普遍實施，更散佈到美國、加拿大、英國、德國、比利時、澳洲、巴西、紐西蘭、韓國等地，其中也產生了不少的人才，例如：曾任美國寇蒂斯音樂院教授的江藤俊哉；柏林廣播交響樂團的首席小提琴豐田耕兒，讀賣日本交響樂團的首席小提琴小林武史，美國奧克拉荷馬交響樂團首席小提琴小林健次，以及加拿大魁北克交響樂團首席小提琴鈴木秀太郎等。此外，經由才能教育訓練一、二年後的孩童，其平均IQ測驗大都高達一六〇以上，顯示了才能教育驚人的教育成果。[3]

【才能教育的理論與實際】

　　一九四一年，登巴大學和耶魯大學的兩位教授，發表了一篇重要的記錄，內容是關於印度加爾各答西南方柯拉族居住的森林地區，發現了兩個被狼養大的女童，一個是七歲的卡瑪拉，另一位是兩歲的阿瑪拉，她們出生後不久分別被兩隻母狼撿去，和別的狼一起住在山洞裡，吃著母狼的奶長大；辛格神父收養了她們，並將她們送到了大學，進行了九年的撫育和觀察記錄。當時發現她們的時候，她們都以四肢行走，肩膀寬闊，身體長滿了長毛，夜能視物，嗅覺發達，喜食生肉；不會使用雙手，全以嘴來代替，天熱則伸出舌頭；四周只要發出聲響，耳朵就會緊張的豎起；受激怒時鼻孔會張大，而且會像狗一般的狂吠；白天若不是躺著就是睡覺，天一黑就開始活動。該地的野狼都有一種習性，那就是每天晚上在十點和凌晨一點

註3：同註1。

及三點，相互吠叫三次，這時她們也會加入一起吼叫。卡瑪拉在十六歲去世前的九年裡，一直持續著這種夜宵嗥的習慣，不管怎樣都無法使她停止。卡瑪拉所發出的聲音，很難分辨出那是人聲還是野獸的聲音。（鈴木鎮一，1977：22-24）

送入孤兒院之後，經過了一年半的時間，卡瑪拉才能用雙腿站立，但不能行走，這並非骨骼硬化，而是習性使然；經過兩年以後，她才能用腳走路，但是跑的時候仍然使用四肢。卡瑪拉不能合群，只願與仍在爬行的嬰兒接近。當她學會用手拿食物之後，如果看到了死雞，還是用嘴銜了就跑，然後躲進樹林當中去享用；她喜歡吃生肉的習慣，教了五年才真正的改了過來。

兩歲的阿瑪拉，送到孤兒院兩個月之後，口渴了會說「水」，可惜她不久就去世了。卡瑪拉的學習速度很慢，一年才學會一句單語，四年學了六句單語，五年才會說「茶杯」，六年後終於逐漸恢復了「人性」，七年後學會了四十五句單語，最後在十七歲的時候就離開了「人」世。從卡瑪拉和阿瑪拉身上，我們看到了早期教育的重要，它是那麼根深蒂固的影響著一個人！

為什麼由狼養大的孩子會具有「狼性」？人的能力是如何形成的？而人的智力又是靠什麼來決定？根據大腦神經科學的研究顯示，一個人智力的高低，並不因腦的重量和大小而影響，而是由腦細胞之間的纏結線來決定。每個人從一出生開始，就有一百四十億個腦細胞，這些細胞只會減少而不會增

加，一百四十億個腦細胞都是分開的獨立體，其後因年齡的增長，生活環境和學習經驗的影響而相互纏結，腦細胞一經纏結，才會發生作用。

人到了三歲左右，不管所吸收經驗的好壞如何，腦細胞的完成比率爲六○至七○％，因此三歲的教育是非常重要的。此時正值模仿時期，還沒有發表自己意見的能力，一切所得皆來自聽、看、聞，因此，父母及家人的一舉一動都須注意，以便讓孩子有一個很好的學習對象。到了五、六歲的時候，腦細胞的纏結線再完成二○％，其餘剩下的大約一○％的接線工程，到十歲左右就徹底完成了。

人腦有前頭葉、後頭葉等不同的區分，三歲以前的工程屬於後頭葉，也就是基礎工程；五、六歲的工程屬於前頭葉，這部份專司人的意志、思考、感情、創造等活動。就台灣整個教育制度來看，中、小學教育只訓練腦的後頭葉，其課程不外是寫字、唸書，以致到了大學畢業之後仍缺乏獨立思考的能力。才能教育則主張在幼童時期就得注意前頭葉的腦力訓練，以啓發思考、創造等方面活動的能力。

過去，大人對於小孩都以淺顯的眼光來看待他們，以爲孩子的學習能力低，學習的效果有限，但事實並非如此，這完全是大人錯誤的判斷。比如一般的音樂教學，基本上都會先教孩童唱兒歌，或者一些簡單的旋律及歌謠，但是如果以才能教育的方法來教學，那麼就可以讓兒童一開始就聆聽世界名曲、合唱或其他複雜多變、層次豐富的音樂。根據實際的經驗顯示，

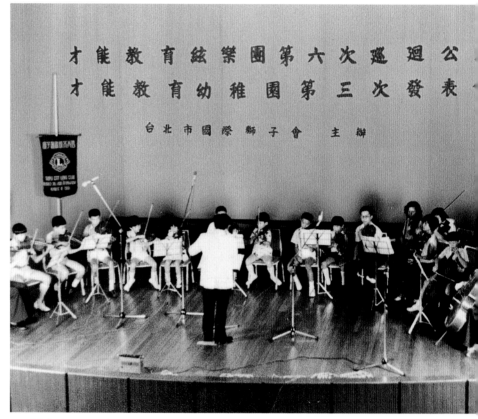

▲ 才能教育不是要培養音樂家，而是要以音樂培養人。

以小提琴的學習為例，三、四歲孩童的學習績效要比七、八歲孩童的效果好。

在認字能力的表現上，往往是簡單的字要比複雜的字難認識；在游泳方面，也是長大之後學會的比率較低；在絕對音感方面，如果在三、四歲的時候就接受訓練，那麼成功的可能就很大，如果到了二十歲才訓練，那就不太可能成功了；此外，運動也要從小訓練，這樣發生意外的時候，還可以使危險率降

低。早期教育是才能教育的中心理念，愈早的學習和訓練，愈能發展出優秀、卓越的能力。[4]

縱使目前科技的發展有了長足的進步，但是人類對於自己的大腦仍然所知有限。才能教育其實並不需要依賴醫學或科技上的理論來作爲操作的依據，縱令大腦神經科學的理論及發現有新的突破，也不會影響才能教育的基本原則。將語言的能力視爲人類能力的基本模型，才能教育掌握了生命的事實與教育

▲ 許多體能訓練可以使孩子的平衡性及協調性機能發展得更好。

註4： 呂炳川，〈兒童早
期教育的重要〉，
《台北西區扶輪社
社刊》，1976年5
月15日。

的原點，它讓人類的知識和能力還原到一個最自然的狀態中來充份的成長。

【才能教育的理念與方法】

　　「才能不是天生的！」鈴木鎮一在《才能教育自零歲起》一書中，開宗明義的就在前言當中作了這樣的呼籲。他認為：

　　　任何小孩都能栽培，成功與否端賴教育方法。（鈴木鎮一，1977：8）

▼ 鈴木鎮一認為才能不是天生的。圖為呂炳川的才能教育幼稚園師生訪問松本市時與鈴木鎮一合影留念（1976年7月25日～8月2日）。

　　只要教育方法正確，任何孩子皆能培養成功，這是我對幼兒教育的信念，也是我九年來推行才能教育所獲致的實證。

　　呂炳川在一九七九年十二月十九日《中國時報》之「兒童年的反省與前瞻」專題中，以〈幼兒音樂才能教育〉一文表達了他對才能教育的看法。他說：「才能教育最終目標在於塑造完美人格。才能教育不是要培養音樂家，而是要以音樂培養人，音樂只不過是方法之一而已」。

　　根據他的教學經驗，凡是受過才能教育訓練出來的小朋友，不僅學得一手好琴藝，同時也會培養出良好的思考力、創造力、記憶力以及注意力。

　　「才能教育」不是「天才教育」，它是要藉著早期的訓練來培養孩子各種能力的一種教育方式，它是有教無類的，就有如一個人從小的語言學習一樣，只要有一個理想的學習環境和良好的學習對象，每一個人都可以說出一口流利的語言，以此類推，人類各種的能力也應該這樣來形成和發展。但是「天才教育」則是一種菁英教育，它挑選在某些方面有特殊能力的人來做專門的訓練，以期達到某種預設的目標。這二者之間完全是不同的、甚至是相對立的一套教育理念。呂炳川認為才能教育比天才教育更有意義，前者對於社會的貢獻也絕不低於後者。

　　呂炳川指出：「才能教育是愛的教育，在這裡聽不到責罵的聲音，我們對於任何小孩都一視同仁，沒有偏愛，教師學生間彼此互相尊重，學生在輕鬆愉快的氣氛下學習，我們反對強迫性像斯巴達方式的教育法，因為它對於小孩心理上的影響很

不好，我們不採取這種訓練方式。」此外，關於實施音樂的才能教育訓練，呂炳川還提出了八點原則：[5]

■ **打穩基礎**：每一次上課必須復習舊曲，亦即復習比預習重要，高度的能力是從復習得來的。

■ **媽媽的角色很重要**：每次上課媽媽都要陪著去，這樣不僅老師會更加認真，媽媽也能瞭解孩子的缺點，回家後隨時糾正。

■ **不要比較，要確實練習**：不可馬虎、快速，更不要與他人孩子一較長短，要確實的要求打穩基礎。

■ **打鐵要趁熱**：不要強迫學習，鼓勵勝於責罵，要利用孩子高興時、起勁時繼續練習，用各種方式來誘導孩子的興趣，若感到無趣時就停止，每次練習時間不必太長。

■ **常常聆聽音樂**：每天要播放正在學習的曲子，聆聽越多就進步越快。

■ **勤奮且有恆的練習是成功的秘訣**：每天練習二十分鐘，比一星期練習三小時更有效。

■ **老師最重要**：要慎選負責認真的優秀老師。

■ **背譜練習**：練好的曲子都要背譜，這同時也是記憶力的訓練。

　　源自於人類語言能力學習與成長的概念，才能教育的教學方法完全把音樂及其他能力的學習視同語言的學習一般，不主張所謂的「天才」，只要求好的成長學習環境及對象，讓一切的學習都在「玩」的氣氛下自然成長。以小提琴為例，因為它

註5：呂炳川，〈幼兒音樂才能教育〉，《中國時報》，1979年12月19日。

比較難學，條件和要求比較多，左手的指法、右手的弓法、持琴的方式等等，每一個動作都要很仔細、很正確的執行，否則琴音會很拙劣、很刺耳，但是也因為這樣，而使得孩子能夠養成專心、細心以及恆心的習慣和態度。

開始的時候，孩子對於一樣不熟習而又拗手的器物，總是沒有耐心的，所以才能教育的策略是讓媽媽先學習，這樣一方面可以引起孩子的興趣，養成孩子的聽覺習慣，營造一種和小提琴有關的場合和氣氛，再則可以在孩子正式學習的時候，讓媽媽充當家庭教師來指導以及和孩子一起成長。等到媽媽學習了一陣子之後，孩子慢慢感到熟悉了，有興趣了，開始想要拉琴了，這時就可以正式進入教導孩童學琴的另一個階段了。

才能教育是不主張一開始就讓孩童看譜學習的，就好像語言的學習一樣，是不需要看著字來學說話的。拉琴的時候，孩子們的注意力大都不能持續太久，於是練習的方式就採累進式的步驟，開始先練三十秒，然後休息一下，情況慢慢穩定了，再增加到一分鐘，然後這樣一直累進下去，一直到半個小時、一個小時為止。由於能力是要養成的，專心也是一種「能力」，因此，如果孩子無法專心拉琴，老師還要強迫孩子拉琴，這就是等於在培養孩子不專心的能力。以此類推，才能教育就能夠將所有的不同課程都納含到「能力培養」的主旨當中，包括繪畫、書法、體育、舞蹈、音樂等等皆是，形成了一種以培養能力及品格為目標的全人教育。

未完成的樂章

一九八二年，百科文化事業股份有限公司出版了呂炳川的《台灣土著族音樂》一書，但是他對這本一波三折拖了好久才出版，而且也沒有拿到任何稿費或版稅的舊作，感到非常的不滿意，他希望有機構或出版社能夠支持他重新整理出版有關原住民音樂的研究。奔走了好幾年，好不容易才在一九八五年獲得文建會的支持，開始進行預計達百萬言鉅著的調查與整理工作，而在這同時，他也著手進行和聯經出版社洽談有關這方面的出版事宜。雖然這兩項工作都沒有完成，他就與世長辭了，但是在他的手稿當中，我們還是可以一窺他著作的架構及計畫的緣起。

【台灣高山族音樂的研究計畫】

呂炳川擬了一份《台灣高山族音樂的研究計畫》，打算由聯經出版社來出版這一本關於台灣原住民音樂研究的總結報告，計畫內容如下：

一、說明

高山族音樂多采多姿，各族之間皆獨具特性，包括了西洋音樂的所有原始唱法，在音樂學術上具有極高之價值，成為研究民族音樂之學術重心。然而有關高山族音樂之研究工作，一

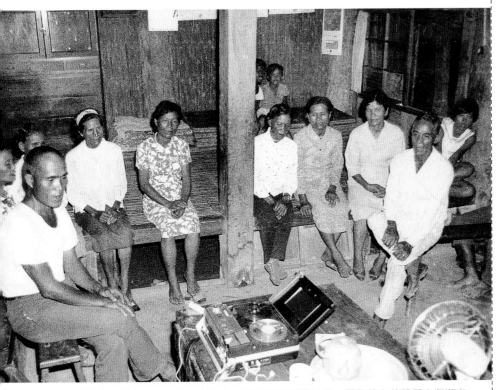

▲ 呂炳川以台灣原住民音樂的研究奠定了他的學術地位，圖為他在花蓮縣光復鄉南富村從事田野工作的錄音情形（1970年8月）。

直都由日本學者擔任，而國內學者與之者寡，以至於使得此項研究參考資料，皆需仰賴日本文獻之助。本人有鑒於此，二十年前開始專心從事於此項之研究，歷盡艱難，徒步深入各族之村落遍及全省，共有一百三十村之多，共計耗資數百萬台幣，此間未受任何國內有關機構或私人之經濟上之支援，而以賣屋借貸完成此舉。

目前資料方面共收集錄音帶一百四十捲，幻燈片數百張，錄音帶、八釐米電影、樂器等等。

收集資料中一部份現已成絕響，例如布農族半音上昇和聲唱法《小米播種歌》、泰雅族的卡農持續音唱法、阿美族的假聲唱法、五聲部對位法唱法、卡農唱法、平埔族內西拉雅族、噶瑪蘭族、邵族……等等。本人在國內外從事研究工作期間曾應有關學術單位邀請，將部份研究心得及完稿成果陸續在電視上、報章、雜誌及學會上予以發表，近年來已引起各國學術界之注目及重視，尤其是中共文化部民族音樂研究所、日本國立民族學博物館、英國愛丁堡大學等等。本人盼望藉著本書出版，能對國內外有關學術界有所貢獻。

※備註：該項研究資料雖已收集不少，但尚需做最後一次全省
　　　　巡迴調查工作，大約需時二個月。

二、期間

　　一九八五年三月定稿（預定）／一九八五年十一月出版（預定）

三、內容（預定）

　　1. 文字部份：一百萬字左右，另附英文（及日文）簡要

　　2. 照片部份：五百張左右（其中部份彩色照片）

　　3. 樂譜部份：三百頁左右

四、序文執筆者（預定）

　　1. 岸邊成雄：國際聞名之音樂學家、東京大學名譽教授、國際傳統音樂協會理事

　　2. 趙如蘭：國際聞名之音樂學家、哈佛大學教授

五、論文結構（預定）

論　文　結　構	
前　言	
序　論	過去與研究
	研究對象與方法
	資料 ＊文獻　＊錄音帶、錄影帶、唱片　＊田野工作
各論／總說	各論的構造
	高山族概觀 ＊現狀與概說　＊歷史
	高山族的歷史 ＊高山族音樂本身的變遷　＊外部的影響
第一部 各種族音樂的田野工作	泰雅族 ＊XX鄉XX村（以下同，以各村為單位作描述）
	賽夏族
	布農族
	鄒　族
	排灣族
	魯凱族
	卑南族
	阿美族
	雅美族
	邵　族
	平埔族

第二部 樂器的調查與考察	概說
	體鳴樂器 　＊口琴　＊杵臼、竹筒　＊鈴類　＊鐘類 　＊鑼類　＊裂痕鼓　＊木鼓　＊木琴類　＊其他
	膜鳴樂器
	絃鳴樂器
	氣鳴樂器
第三部 音樂學的分析	樂組織
	節奏
	旋律
	多音性
	音色
	曲式
第四部 其他科學的考察	
結論	高山族音樂的分類
	高山族音樂的特色與結合性考察
	與其他民族的比較
後言	
參考書目	

而且，他也開始了序文的撰寫，內容如下：

由於高山族音樂已包羅萬象，各族之間皆獨具特性，而且音樂多采多姿，悅耳動聽，曲調具有西洋音樂原始的唱法，同時洋溢著東方音樂神秘的色彩。因此，高山族音樂在學術上具有甚高之文獻參考價值，成為了研究原始民族音樂之學術重心。然而非常可惜的是，有關台灣原住民族即高山族音樂之研究、蒐集工作一直都由日本學者擔任，國內學者似乎無人從事此方面之研究，以至於使得民族音樂之研究參考資料，皆需仰賴日本文獻之助。筆者從事音樂研究工作凡三十年，三十年來每思於此，總不禁為研究我民族音樂之需假手他人，而國內同胞與之者寡，除了感到莫大之不便，同時亦深深的引以為憾，無奈由於本人財力單薄，以致於使得研究工作之進行受到不少延擱。

一九六四年，當盤纏稍具有之後，本人即著手籌畫研究工作之細節，爾後陸續利用寒暑假，及短期休假期間，整裝行李，以最克難的方式，開始了長程研究之起步。此時由於經費有限，加以人手不足，因此，常需一個人艱苦的背負著沈重之錄音器材，歷盡艱難徒步深入各族之村落進行原始音樂之採集工作。二十年來，足跡遍及各山胞種族共凡一百三十餘村，加以歸納分類之後，總共整理出錄音帶一百四十餘捲，幻燈片近一千張，錄影設備以及小型攝影機攝製之影片共約一百捲，此外收集得來之原始演奏樂器更是琳瑯滿目，不勝枚舉……然而在整理過程中，卻發現一部份之原始民族音樂，由於延續不

易，已然失傳成了絕響，例如：布農族之半音上昇和聲唱法（《小米播種歌》）、泰雅族的卡農接續唱法、阿美族的假聲唱法、五聲部對位法唱法、卡農唱法，此外尚有平埔族、西拉雅族、噶瑪蘭族、邵族……等各族皆有傳統原始唱法失落，或是即將失傳之現象發生。相形之下，使得目前收集保存之手稿資料越形顯得彌足珍貴。

由於文獻之研究編纂乃是費時耗資之工作，而身邊搜得之手稿資料卻是俯拾即是，唯恐苦心研究之心得，若未妥善保留，發生滄海遺珠現象，一則心血白費，而有關我原始民族音樂研究之文獻卻將因此而遺落，亦因此時時督促著自己，儘早從事提筆整理工作之進行。

筆者旅居國外從事研究之工作期間，曾應有關學術單位邀請，將部份研究心得及完稿成果陸續在電視上、報章、雜誌上予以發表，除了期望學術研究成果得到文獻價值的肯定認同外，更希望經由該座談得到有關學者前輩之指教與共鳴，以期所收集之研究成果真正具有代表性的價值，當文獻成果予以發表後，出乎意料的，竟大大的受到了各國學術界的重視與注目，尤其是中共文化部民族音樂研究所、日本國立民族學博物館、英國愛丁堡大學等，更是重視本人之研究成果，認為非常具有代表性與參考價值。

由於著書編印對於珍貴文獻之收藏具有舉足輕重之必要性，同時亦是傳之四海、藏諸名山不可或缺之必要途徑。因

此，本人極度希望將多年來的研究心得付梓編印，透過國內學
術出版單位予以印行出版。

　　經過意見溝通後，聯經出版社具有共襄盛舉之意向，能得
到如此具有代表性出版社之支持與協助，本人內心實感到萬分
榮幸與信心，身為我中華民族音樂研究之一份子，本人謹虔誠
的盼望藉著本書之出版，能對國內有關學術界有所貢獻，使得
國內外學者對於我中華民族悠久之民族音樂，不因研究荒廢而
形成後繼無人之缺憾，同時更可以對做為本人長年旅居外國，
身為中華民族一份子，對我國中華民族所貢獻的一份心意。

　　本書之出版承蒙聯經出版社之支持，以及編纂期間內××
×之幫忙校稿及資料訂正，以及所有參與幫忙之工作同仁，謹
以此申致最大之謝意，並盼望國內學術界有關學者能夠不吝賜
教，唯此是幸。

<div style="text-align: right">

呂炳川　謹識

一九八四年　××月

</div>

【歌仔戲的研究著作架構】

　　除了台灣原住民音樂的研究之外，呂炳川也對漢民族音樂
做了大量而有系統的研究，其中歌仔戲部份，他也有著作出版
的計畫，筆者在他的手稿當中，發現了他所擬的一本關於歌仔
戲的著作架構，其內容章節如下：

歌 仔 戲 的 研 究 著 作 架 構	
序　言	
序論	過去的研究
	研究對象與方法
	資料 　＊文獻　＊唱片與錄音帶 　＊實地調查工作本論
總說	歌仔戲概說及現況
	歌仔戲的歷史及文獻
	歌仔戲與其他各種戲劇的關係 　＊與京劇的關係　　＊與薌劇的關係 　＊與北管戲的關係　＊與南管戲的關係 　＊與其他戲劇的關係
	歌仔戲與民歌的關係
	歌仔戲與宗教音樂的關係
	電視歌仔戲
第一部 音樂以外的各種構造	角色
	劇本
	舞台
	道具
	服飾
	臉譜
	演出 　＊扮裝　＊道具　＊動作　＊其他
	默契

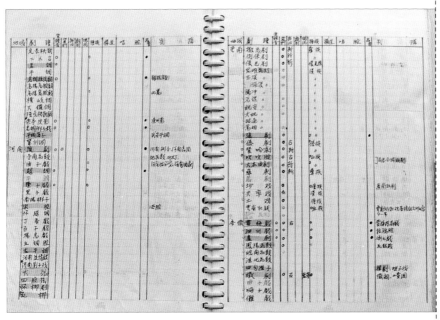

▲ 從呂炳川的手稿當中，可以看出他對中國戲曲音樂有全面性的調查研究計畫。

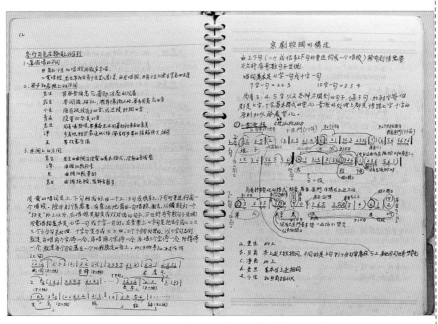

▲ 在呂炳川的筆記當中，看到了他對京劇及其他戲曲音樂的專注與用心。

		特色
		派別
		信仰
		術語
		歌詞
		動作
		劇目
		劇團
		其他
第二部 音樂的結構（一）：唱念		唱腔的構造
		唱腔的曲牌
第三部 音樂的結構（二）：樂器及場面		場面
		樂器 　＊文場樂器　＊武場樂器
		文場樂器的音樂與伴奏
		文場音樂的曲牌
		武場樂器的音樂與伴奏
		武場音樂的鑼鼓經
第四部 音樂的分析		音組織 　＊音階　＊音律　＊調性　＊調式
		節奏
		旋律
		多音性

	曲式
	音色
	強弱法
	速度法
	演唱法
第五部 與其他戲劇的比較	唱腔
	鑼鼓經
	劇本
第六部 各種相關學科的考察	美學的考察
	社會學的考察
	言語學的考察
	民俗學的考察
	歷史學的考察
	音樂學的考察
	宗教學的考察
	文學的考察
結論	音樂特色的綜合觀察
	在中國戲劇中之位置
後述	
文獻目錄	

【台灣音樂學術網站計畫】

　　一九九九年，南華大學和行政院文化建設委員會，合作進行了一項關於呂炳川資料整理出版的計畫，由龔鵬程校長主持，筆者協同主持，希望將呂炳川的一些資料，除了書籍、樂器及文物之外，主要是對影音及照片資料做整理保存及數位化工作；除了資料的保存及後續的研究分析之外，也希望藉此建立一個台灣音樂的學術網站，將這些寶貴的資料和大家一起研究、分享。這個計畫的緣起如下：

　　呂炳川博士為我國重要的民族音樂學家，他不僅以台灣原住民音樂的研究蜚聲國際，同時對台灣本土音樂及世界音樂，也做了廣泛而深入的調查與研究，他所探討的領域非常廣闊，田野調查的一手資料極為豐富，是台灣民族音樂學研究重要的開拓者與奠基者。

　　自從一九八六年呂博士於香港中文大學任內過世之後，有關的筆記、調查記錄、研究手稿及相關的聲音及影像記錄，因為家屬在此巨變之下一直擺盪於工作與生計之間，因而至今一直尚未做任何的處理。與呂博士熟識並且長期在一起共同從事相關田野及研究工作的明立國教授，由於目前擔任本校的專任教職，為考慮學術的長期發展，特與呂博士家屬溝通討論之後，決定將呂博士留下來的這些資料移到南華大學，希望以此基礎來建立一個相關學術的研究重鎮。

　　這個計畫有以下的幾個主要目的：

■ 有效的建立重要學者的檔案，確立學術的歷史與傳統，同

靈感的律動

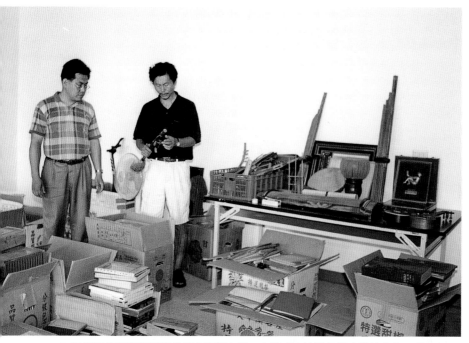

▲ 呂炳川的所有資料目前都在南華大學，由筆者主持進行檔案數位化的工程。

　　時也作爲一項重要的文化財來保存。

■ 將資料充份的整理、研究，做爲學術及一般知識上的推廣
　與運用，以強化並落實本土文化的發展。

■ 成立具有特色的資料館與主題館及網路系統，以凸顯其學
　術及文化意義，並以此拓展學術領域，確立國際性之學術
　與文化地位，並推動國際間相關之文化交流。

■ 研究整理結果，可充實及納入文建會「民族音樂資料中心」
　相關組織及資訊系統中。

　　經過一年的時間，這些資料大都已經完成初步的複製及數
位化工作，其中包括：

■ 剪報約有五六三篇。

■ 錄音帶之「田野錄音」部份包括：

台灣原住民音樂有大盤錄音帶十五卷，小盤錄音帶一二七卷，卡帶二一○卷；漢民族音樂有大盤二十六卷，小盤二十五卷，卡帶九十六卷；其他世界民族音樂有大盤二十一卷，小盤六十七卷，卡帶七二一卷。

共計大盤六十二卷，小盤二一九卷，卡帶一○二七卷，合計一三○八卷。

■ 「錄音出版品」有三四二卷。

■ 八釐米電影有四十卷。

■ 幻燈片約五七九三張。

■ 照片約二三九六張。

■ 錄影帶共七十四卷。

■ V8有十七卷。

■ 手稿約二四○件。

這些資料將進一步做分類與分析，藉著這些後續的整理，希望將呂炳川生前的遺志能圓滿的完成，同時也為台灣民族音樂學的研究建立一個有效的資料庫，並期待後學者能在這基礎上繼續深化、拓展民族音樂學的相關研究。

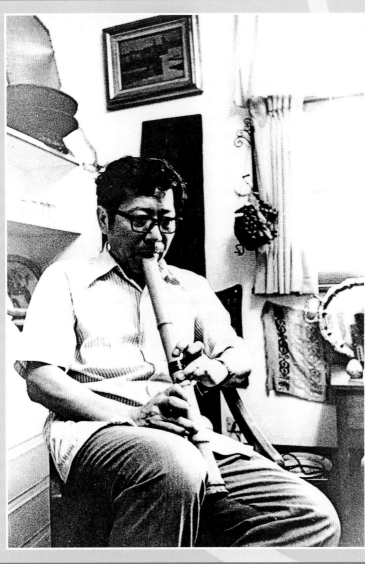

層次豐富的音調

呂炳川年表

年代	大事紀
1929年	◎ 9月4日出生於澎湖。
1931年（2歲）	◎ 由澎湖搬遷到高雄。
1943年（14歲）	◎ 4月台灣省立高雄商業職業學校初級部入學。
1946年（17歲）	◎ 7月台灣省立高雄商業職業學校初級部畢業。 ◎ 9月台灣省立高雄商業職業學校高級部入學。
1949年（20歲）	◎ 7月台灣省立高雄商業職業學校高級部畢業。 ◎ 10月台灣省高雄港務局就職。
1957年（28歲）	◎ 4月台灣省高雄港務局離職。 ◎ 4月東南水泥股份有限公司就職。
1959年（30歲）	◎ 1月30日與許碧月女士結婚。 ◎ 5月受高雄市政府之聘，擔任高雄市立交響樂團正指揮。
1962年（33歲）	◎ 1月離職東南水泥公司以及高雄市立交響樂團。 ◎ 10月日本私立武藏野音樂大學音樂學部樂器科入學，主修小提琴、指揮。
1965年（36歲）	◎ 開始研究「才能教育」。
1966年（37歲）	◎ 3月日本私立武藏野音樂大學音樂學部畢業。 ◎ 4月日本國立東京藝術大學音樂學部聽講科入學，主修小提琴，兼修民族音樂。 ◎ 4月日本國立東京大學大學院人文科學研究科美學專門課程入學，主修音樂、美學，兼修比較音樂。 ◎ 7～9月第一次回國調查本省傳統音樂及高山族音樂。
1967年（38歲）	◎ 4月由日本國立東京大學大學院人文科學研究科美學專門課程轉入比較文學比較文化專門課程之碩士課程，主修比較音樂，兼修音樂美學、音樂史。 ◎ 7～9月承美國亞洲協會經費補助，第二次回國調查本省傳統音樂及高山族音樂。
1968年（39歲）	◎ 3月日本國立東京藝術大學音樂學部聽講科肄業。
1969年（40歲）	◎ 3月日本國立東京大學大學院人文科學研究科比較文學比較文化專門課程畢業，獲得文學碩士學位。 ◎ 3～10月日本造型美術協會提供經費，第三次回國調查本省傳統音樂及高山族音樂。 ◎ 4月攻讀日本國立東京大學大學院人文科學研究科比較文學比較文化專門課程之博士課程，主修比較音樂。

創作的軌跡

年　代	大事紀
	◎ 4月擔任日本聲專音樂專科學校及昭和音樂大學講師，教授比較音樂學、音樂美學及音樂史（～1971年4月）。
1970年（41歲）	◎ 4月第四次回國調查本省傳統音樂及高山族音樂。 ◎ 8月第五次回國調查本省傳統音樂及高山族音樂。 ◎ 8月擔任私立中國文化學院音樂系兼任副教授，負責小提琴個別教授，及樂器學、比較音樂、音樂欣賞、音樂概論之課程（～1972年7月）。
1971年（42歲）	◎ 1月在高雄創辦中華民國才能教育兒童絃樂團，訓練幼兒小提琴及一般科目之才能教育課程。 ◎ 8月任私立東海大學音樂系民族音樂研究室研究委員（～1974年7月）。 ◎ 9月在高雄成立「愛樂室內樂團」。 ◎ 11月受聘為中華學術院中華音樂影劇協會研究士。
1972年（43歲）	◎ 3月日本東京大學大學院人文科學研究科畢業，主修民族音樂，獲得文學博士學位，論文題目為《台灣土著族音樂的考察》。
1973年（44歲）	◎ 1月在台北與林二、邱慶彰共同成立「中華才能教育中心」。 ◎ 2月20日假台南市神學院創辦「才能教育兒童絃樂團」。
1974年（45歲）	◎ 9月27日日本社團法人才能教育研究會給予中華民國才能教育絃樂團支部認證。
1975年（46歲）	◎ 4月在台北成立才育幼稚園。 ◎ 4～7月擔任國立藝專音樂科兼任副教授，教授比較音樂學。
1976年（47歲）	◎ 8月擔任國立藝專音樂科兼任副教授，教授音樂美學（～1978年1月）。
1977年（48歲）	◎ 榮獲日本文部省藝術祭大獎。
1978年（49歲）	◎ 8月擔任私立實踐專校音樂科專任教授兼主任（～1980年7月）。
1979年（50歲）	◎ 2月擔任國立藝專音樂科兼任教授，教授比較音樂學、音樂美學（～1980年）。
1980年（51歲）	◎ 擔任國立師範大學音樂研究所兼任教授（～1982年）。 ◎ 9月1日擔任香港中文大學音樂系中國音樂資料館館長。
1984年（55歲）	◎ 5月1日榮膺香港民族音樂學會首任會長。
1985年（56歲）	◎ 9月赴英國愛丁堡大學擔任客座研究員。
1986年（57歲）	◎ 3月15日病逝於香港。

呂炳川論著與學術活動一覽表

論文及著作			
著　作	發表年代	發表刊物	出版單位
〈東方之美及東西方音樂的比較〉	1969年	《暖流》，11號。	東京／東大中國同學會
〈雅美族的音樂〉	1970年	《雅美族的原始藝術》，頁300-346。	東京／造型美術協會
〈台灣高山族的文身〉	1970年	《被服文化》，第124期。	東京／文化服裝學院
〈依據清朝文獻來考察高山族的樂器〉	1973年	《吉川英史還曆紀念論文集》，頁320-347。	東京／音樂之友社
〈台灣土著族之樂器〉	1973年	《東海民族音樂學報》，第1期，頁85-203。	台中／東海大學
〈台灣賽夏族的音樂〉	1977年	《東洋音樂研究》，第41、42期合併號，頁162-192。	東京／音樂之友社
《台灣原住民族（高砂族）的音樂》（附唱片三張）	1977年		東京／勝利音樂產業公司
〈佛教音樂梵唄──台灣梵唄與日本聲明之比較〉	1978年	《梵唄》，頁4-23。	台北／才育文化公司
《台灣漢民族之音樂》（附唱片三張）	1978年		東京／勝利音樂產業公司
〈台灣土著族的音樂〉	1978年	《音樂與音響》	台北／音樂與音響雜誌社
〈台灣土著族音樂的音組織〉	1979年	《亞洲文化》，第7期第2卷，頁58-65。	台北／亞洲文化中心
《呂炳川音樂論述集》	1979年		台北／時報文化出版公司
〈台灣佛教音樂〉	1980年	《實踐學報》，第11期，頁346-354。	台北／實踐專科學校
〈中國戲劇與日本戲劇的比較〉	1981年	《新象藝訊》，第78期，頁21。	台北／新象藝訊

〈京劇在香港〉	1981年	《發現》，第9期，頁133-135。	香港／國泰航空公司
〈關於高山族的音樂〉	1982年	《日本民族文化的源流比較研究——音樂與藝能》，頁51-57。	大阪／國立民族學博物館
《台灣高山族的音樂》	1982年	譯自日文版。	北京／中國藝術研究院
《台灣土著族音樂》	1982年		台北／百科文化事業公司
〈台灣傳統音樂〉	1983年	《紫荊集》，頁27-36。	香港／香港中文大學音樂系系學會
〈台灣澎湖道教建醮祭典音樂〉	1986年	《第一屆中國民族音樂週論文集》，頁61-69。	台北／行政院文化建設委員會
〈南管源流初探〉	1989年	《民族音樂研究》，頁109-136。	香港／商務印書館

國　內　外　學　術　機　構　演　講　及　講　學				
主　題	發表時間	活　動	地　點	主辦單位
〈台灣山胞之音樂〉	1966年11月5日	第一四〇次定例研究會	日本東京文化會館	東洋音樂學會
〈台灣山胞之音樂〉	1967年10月7日	第一四八次定例研究會	日本東京文化會館	東洋音樂學會
〈台灣山胞之音樂〉	1969年3月1日	第一六二次定例研究會	日本東京文化會館	東洋音樂學會
〈田野工作之方法論〉	1969年10月11日	第二十次大會總會	東京藝術大學大禮堂	東洋音樂學會
〈評論莊本立著的《中國的音樂》〉	1970年7月4日	定例研究會	東京藝術大學	東洋音樂學會
〈台灣阿美族的音樂〉	1971年5月9日	第十回研究大會	日本青年會館	日本民族學會
〈關於才能教育〉	1974年11月28日			韓國才能開發研究會
〈兒童早期教育〉	1975年5月18日	「人文科學導論」（一）聯合講座	新竹清華大學化學館第178號梯型教室	顧獻樑負責的共同選修課
〈台灣土著族音樂〉	1975年5月26日		香港中文大學音樂系	
〈東南亞音樂比較欣賞〉	1978年10月3日		新力視聽圖書館（台北市林森北路林森大樓）	
〈台灣民族與山地音樂——探尋台灣鄉土音樂的根〉	1978年10月27日		新力視聽圖書館（台北市林森北路林森大樓）	
〈台灣的佛教音樂〉	1979年10月19～24日	第三回合研究會	東京Sun Shine大廈韓國文化院	高麗樂研究會
〈台灣高山族音樂的音組織〉	1979年7月8～12日	亞洲音樂會議	台北圓山飯店	亞洲國會議員聯合會、亞洲文化中心
〈台灣道教建醮音樂〉	1981年8月24～31日	第二十六次國際民俗音樂協會大會	漢城Shilla Hotel	國際民俗音樂協會（國際傳統音樂協會）

〈台灣高山族音樂〉	1982年 1月20〜23日	日本民族文化之源流之比較研究──音樂與藝能會議	日本大阪國立民族學博物館	日本國立民族學博物館
〈中國聲樂之形態〉	1982年2月25日		香港柏立基師範學院	
〈中國傳統音樂的結構〉	1982年12月	講演會	台北台灣大學校友會館	國立藝術學院、行政院文化建設委員會
〈中國傳統音樂之結構與特徵〉	1983年1月12日	講演	東京御茶水女子大學	
〈中國傳統音樂之結構與特徵〉	1983年1月	講演	大阪大學	
〈中國的宗教音樂──以道教為中心〉	1983年 8月19〜24日	第一屆中國民族音樂週	台北台灣大學校友會館	中華民國比較音樂學會、行政院文化建設委員會
〈道教建醮音樂〉	1983年8月31日〜9月7日	第三十一回國際亞洲北非洲人文科學會議	東京日本基金會館	東方學會
〈中國音樂的特徵與現況的檢討〉	1983年11月20日	第一屆中國音樂節	香港藝術中心九樓	香港政府音樂統籌處

國外廣播、電視訪問

廣播

訪談主題	節目名稱	時間	電台／電視台
〈台灣高山族的音樂（1）〉	世界的民族音樂	1967年1月21日 23:05-23:55	日本放送協會NHK廣播電台FM台
〈台灣高山族的音樂（2）〉	世界的民族音樂	1967年1月28日 23:05-23:55	日本放送協會NHK廣播電台FM台
〈台灣高山族音樂〉	世界的民族音樂	1967年11月9日 21:30-22:00	日本放送協會NHK廣播電台第一台
〈台灣的音樂（1）〉	世界的民族音樂	1968年8月17日 23:05-23:40	日本放送協會NHK廣播電台FM台
〈台灣的音樂（2）〉	世界的民族音樂	1968年8月24日 23:05-23:40	日本放送協會NHK廣播電台FM台
〈中國的戲劇（1）〉	世界的民族音樂	1983年4月2日 6:15-7:10	日本放送協會NHK廣播電台FM台
〈中國的戲劇（2）〉	世界的民族音樂	1983年4月9日 6:15-7:10	日本放送協會NHK廣播電台FM台

電視

訪談主題	節目名稱	時間	電台／電視台
〈從民族音樂來觀察日本文化與東南亞南方島嶼民族之關係〉		1982年1月20日	日本東京電視台（TBS）
〈香港中樂的發展〉	新聞報導	1983年11月26日 18:40	香港無線台

參 與 學 術 性 團 體	
學術團體	職銜
國際傳統音樂協會 （International Council for Tradition Music）	香港代表人
國際音樂學會 （International Musicological Society）	會員
美國民族音樂學會 （The Society for Ethnomusicology）	會員
日本東洋音樂學會 （The Society for Research in Asiatic Music）	會員
中華民國比較音樂學會	發起人／常務理事／總幹事
香港民族音樂學會	發起人／會長

創作的軌跡

參 考 書 目

I. 中文文獻

● 史惟亮
　1967年　　《論民歌》，台北：幼獅書店。

● 鈴木鎮一著，邵義強譯，呂炳川校正
　1977年　　《愛的培育》，台北：才育文化事業有限公司。

● 呂炳川
　1979年　　《呂炳川音樂論述集》，台北：時報文化出版公司。
　1982年　　《台灣土著族音樂》，台北：百科文化事業公司。
　1989年　　〈南管源流初探〉，《民族音樂研究》，香港：商務印書館，頁109-136。

● 許常惠
　1979年　　《追尋民族音樂的根》，台北：時報文化出版公司。

● 鈴木鎮一著，呂炳川譯
　1985年　　《才能教育自零歲起》，台北：才育文化事業有限公司 。

● 劉靖之主編
　1989年　　《民族音樂研究》，香港：商務印書館。

● 明立國
　1991年　　〈布農族 pasibutbut 之發微〉，《中國民族音樂學會第一屆學術研討會論文集》，台北：
　　　　　　中國民族音樂學會，頁79-92。

● 蘇育代
　1997年　　《許常惠年譜》，彰化：彰化縣立文化中心。

● 邱坤良
　1997年　　《昨自海上來──許常惠的生命之歌》，台北：時報出版公司。

● 莊永明
　2000年　　《台灣百人傳》，台北：時報文化出版公司。

創作的軌跡

II.英文文獻

● Hood, Mantle

1969 "Ethnomusicology", *Harvard Dictionary of Music*, 2nd ed. pp.
 298-300, Cambridge, Mass.:Harvard University Press.

● Krader, Barbara

1986 "Ethnomusicology", *The Grove Dictionary of Music and Musician,*
 （M）pp. 273-282, London: Macmillan Publishers Limited.

● Myers, Helen

1986 "Ethnomusicology", *The New Grove Dictionary of American
 Music,* pp. 58-62. London: Macmillan Press Limited.

● Ming, Li kuo

1995 "Music and Ritual of the Bunun: Conceptualization, Classification,
 and Modes of Expression". 1995.2.5-11. The 33rd World
 Conference of the ICTM. Canberra, Australia.

國家圖書館出版品預行編目資料

呂炳川：和絃外的獨白 / 明立國撰文. -- 初版.
-- 宜蘭縣五結鄉：傳藝中心, 2002[民91]
面； 公分. --（台灣音樂館. 資深音樂家叢書）
ISBN 957-01-2678-7（平裝）
1.呂炳川 – 傳記　2.音樂家 – 台灣 – 傳記

910.9886　　　　　　　　　　　91021724

台灣音樂館 資深音樂家叢書

呂炳川——和絃外的獨白

指導：行政院文化建設委員會
著作權人：國立傳統藝術中心
發行人：柯基良
　　　地址：宜蘭縣五結鄉濱海路新水段301號
　　　電話：（03）960-5230・（02）3343-2251
　　　網址：www.ncfta.gov.tw
　　　傳真：（02）3343-2259
顧問：申學庸、金慶雲、馬水龍、莊展信
計畫主持人：林馨琴
主編：趙琴
撰文：明立國
執行編輯：心岱、郭玢玢、巫如琪
美術設計：小雨工作室
美術編輯：朱宜、潘淑真
出版：時報文化出版企業股份有限公司
　　　臺北市108和平西路三段240號4 F
　　　發行專線：（02）2306-6842
　　　讀者免費服務專線：0800-231-705
　　　郵撥：0103854~0時報出版公司
　　　信箱：臺北郵政七九～九九信箱
　　　時報悅讀網：http:// www.readingtimes.com.tw
　　　電子郵件信箱：ctliving@readingtimes.com.tw
製版：瑞豐實業股份有限公司
印刷：詠豐彩色印刷股份有限公司
初版一刷：二○○二年十二月二十日
定價：600元

◎本書圖片來源由許碧月、明立國提供。